British Interior House Styles

図説
英国のインテリア史

トレヴァー・ヨーク 著　村上リコ 訳

by Trevor Yorke

マール社

著者　トレヴァー・ヨーク　Trevor Yorke
画家・作家。
子ども時代から、ずっと古い建物に強い興味を抱いて育つ。学生時代も、ひまさえあれば自転車で南イングランドをめぐり、歴史的建造物、運河、鉄道を描いたり、調べたりしてすごしていた。インテリア・デザインの仕事をしながら、イングランドの建築について夜間クラスで学び、やがて古い建物についての本を書き、イラストも描くようになった。現在までに、英国の驚異的な建築や工学技術について30冊ほどの本を出版。これらの本には、みずから手がけた挿絵や図解や写真をふんだんに盛り込んであり、ほとんど基礎知識のない初心者にもわかりやすいものになっている。趣味は、丘を歩くこととサイクリング。妻と二人の子どもと一緒に、イングランドのピーク・ディストリクトのはずれにある小さな町、リークに住んでいる。

訳者　村上リコ　Murakami Rico
文筆家・翻訳家。
19世紀から20世紀初頭にかけての英国の日常生活、特に家事使用人、女性と子どもの生活文化を中心に活動している。著書に『図説 英国メイドの日常』『図説 英国執事』『図説 英国貴族の令嬢』、翻訳書に『英国メイド マーガレットの回想』『エドワーディアンズ 英国貴族の日々』(以上、河出書房新社)『怪物執事』(太田出版)『図説 メイドと執事の文化誌』(原書房)『図説 イングランドのお屋敷』(マール社)、共著に『ヴィクトリア時代の衣装と暮らし』(新紀元社)などがある。

BRITISH INTERIOR HOUSE STYLES
AN EASY REFERENCE GUIDE
by Trevor Yorke
Copyright © Trevor Yorke 2012

This translation of BRITISH INTERIOR HOUSE STYLES,
First Edition is published by arrangement with
Countryside Books through The English Agency (Japan) Ltd.

図説 英国のインテリア史

2016年2月20日　第1刷発行
2022年11月20日　第3刷発行

著　　者　トレヴァー・ヨーク
訳　　者　村上リコ
装　　丁　葛西 恵
発 行 者　田上 妙子
印刷・製本　シナノ印刷株式会社
発 行 所　株式会社マール社
　　　　　〒113-0033　東京都文京区本郷1-20-9
　　　　　TEL 03-3812-5437
　　　　　FAX 03-3814-8872
　　　　　https://www.maar.com/

ISBN978-4-8373-0907-9 Printed in Japan
© Maar-sha Publishing Co., Ltd. 2016
乱丁・落丁の場合はお取り替えいたします。

CONTENTS
目次

はじめに INTRODUCTION　4

第1章
チューダー様式とジャコビアン様式 TUDOR AND JACOBEAN STYLES　1500-1660　6

第2章
王政復古様式とアン女王様式 RESTORATION AND QUEEN ANNE STYLES　1660-1720　12

第3章
初期ジョージ王朝様式 EARLY GEORGIAN STYLES　1720-1760　18

第4章
中期ジョージ王朝様式 MID GEORGIAN STYLES　1760-1800　26

第5章
摂政様式 REGENCY STYLES　1800-1840　35

第6章
初期ヴィクトリア様式 EARLY VICTORIAN STYLES　1840-1880　45

第7章
後期ヴィクトリア様式およびエドワード七世様式
LATE VICTORIAN AND EDWARDIAN STYLES　1880-1920　56

第8章
戦間期および戦後の様式 INTER AND POST WAR STYLES　1920-1960　67

用語集　GLOSSARY　76

年表　TIMECHART　78

索引　INDEX　80

本文中の（　）は原書注、小（　）は用語のカナ読み、［　］は訳者注です。

はじめに *Introduction*

　過去の時代の家からは、最後に改装されたときの様式がわかります。しかし実は、それ以上のものを読み取ることもできます。木骨造り（ティンバー・フレーム）のホールに張られた、ゆたかな装飾のオーク材の鏡板（パネル）[P.10]や、ジョージ王朝時代の応接間の優美で繊細なしっくい細工。あるいは濃い色を使い、ものであふれかえったヴィクトリア時代のテラス・ハウスの部屋。それぞれの家具調度品は、かつてその部屋で暮らした人びとの、性格と、野心と、趣味を読みとくカギになります。部屋の形状、建物内部におけるその部屋の位置、より細かな部分の形は、家のなかの空間がいつ頃作られ、どのように発展してきたかを解き明かす手がかりになります。家の外観をすっかり変えるにはとてつもなくお金がかかるので、大規模な改築の機会は限られた反面、内装を変えることはしょっちゅうありました。室内の飾りを変えたり、流行の新しい家具を置いたり、ときには古いものと新しいものを混ぜたスタイルを作り出したり、前の時代の様式を完全に覆い隠してしまったり。

　様式はあきれるほど幅広く、個々の家主たちは気まぐれなアイディアを持ち込んできました。しかし、その奥底には、基本的な形、素材、流行の点で、いくつかの共通する変化が隠れています。そうした部分に着目すれば、初心者であっても、その部屋や、一部の家具や調度品がいつの時代のものかを見きわめることができるでしょう。使われている木材のタイプや、コーニス[図0.1]の断面の形や、壁紙の色は、それらが最初にしつらえられた時代を知る手がかりになるかもしれません。ほんの小さなディテールも、ほんとうに古い時代のオリジナルと、大量に作られた模造品や、あとからつけ足された家具や調度品とを区別する助けになります。わたしたちの先祖は、特に19世紀に、こうした手法をとても熱心に利用していました。たとえば、壁に張ってあった古いオーク材の鏡板をはがして、新しい家に持っていって使うということはよくありましたが、もとの細かい構造にまで注意を払うことはまれでした。そういうわけで、オリジナルの鏡板の場合、掃除をしやすくするために必ず下の端だけ斜めにそぎ落として面取りしてあるのですが、あとの時代になってもとの場所から移動された場合、横や上のラインも面取りされていることがあります。本書では、このような全体的なテーマと細かい特徴に光を当てることによって、読者のみなさんに、人気のある様式と、それらがさかんに使われた時代を理解できるようになってもらうことを目指しています。

　200点以上ものカラーイラストとモノクロの略図を使って、わたしはこの本で、個人宅のインテリアが移り変わっていく姿を解説し、過去500年間以上におよぶ時代の代表的な家具や調度品を紹介しています。それぞれの章で、いくつかの時代を続けて扱います。すべてがそろった部屋の、家具や照明のような細部の要素にいたるまで描き、それぞれに説明文を添えて、細かい情報や、注目すべき追加のヒントを強調しています。歴史的な建物に訪問するので、ちょっとした背景情報を得たいというだけの人にも、自分の所有する館についてもっと深く知りたい人にも、過去の時代のインテリアを再現したり、修復したりしようとしている人にも、この本の解説は簡単に理解できるはずです。

　500年の年月をひと息にさかのぼる前に、注意しておきたいことがあります。これだけの歴史をわずかなページにぎっしり詰め込むというのは限界があるということです。シンプルにするために、各章で扱う範囲の年号は端数を切り上げにしました。つまり、王の在位や様式が変わった正確な年を示しているわけではありません。イラストは、ひとつの様式が持つとてもたくさんの重要な点をまとめて含めるために使っ

ているので、結果として、実際の部屋に基づいて描いた絵はわずかで、それよりはむしろ、過去のインテリアがどのような様子だったかという推測を示したものになっています。古い時代については、わかっていることのほとんどは図案集やイラストや文章から得た情報で、実際に当時のまま発見された部屋は少ないため、本書で使っているインテリアの色やデザインは、はっきり確定した当時の配色というよりは、こういう見た目だったかもしれないというところを示したものです。

　また、この本をめくるとき、あるいは何百年もの歴史がある家を見学するときに覚えておいてほしい大事なことがもうひとつあります。だいたいの場合、あなたの見ているその家は、地域社会のなかでのお金持ち、20世紀の前半でさえ人口全体の四分の一にも満たない少数派の人びとのものだったということです。現代のわたしたちが、狭いテラス・ハウスや、チューダー朝風の木骨造りのコテージと思って見るものは、建てられた時代には立派な館であり、成功した商人や、自由農民（ヨーマン）の住まいだったのです。産業革命以前に労働人口の大半が住んでいた一階建ての家はほとんど残っておらず、ヴィクトリア時代に労働者が住んでいた質の悪いテラス・ハウスは20世紀の再開発で大部分が姿を消しました。こうした家の内装はおそらくひどく質素で、ごくわずかな私物しかなかったことでしょう。そして、19世紀末に大量生産品や安価な素材が出回るようになってようやく、働く人びとが自分の家のインテリアに関心を払うようになるのです。

　かつて、流行を作り出したのは地主階級（ジェントリー）の人びとでした。ひとつ下の階級の、専門職や商人や農場主は最新の流行を真似、その流行は数年後には都市部へ、その後、何十年もかけてもっと離れた地域にも広がっていきました。本書はみなさんが訪問したり、所有したりできる建物に焦点をあてているので、取り上げるインテリアのうちもっとも古い時期のものは大金持ちの館の部屋になります。18世紀の後半からは、中流階級の専門職の家も入れています。全人口のうち多数を占める一般庶民の家をサンプルとして取り上げるのは、ヴィクトリア時代後期になってからになります。

<div style="text-align:right">トレヴァー・ヨーク</div>

図0.1：居間の図。インテリアの重要な要素を引き出して示した。

第1章

チューダー様式とジャコビアン様式
Tudor and Jacobean Styles

1500-1660

図1.1: エリザベス朝のインテリア。ぜいたくな都会の家で、オーク材の鏡板張り（パネリング）の壁、手の込んだ暖炉と飾りたてたしっくい細工の天井が主人の持つ富を表現している。家具は少ないが、壁掛けや、はっきりした柄の織物と少々の着色が、最上の部屋の数々にゆたかな色彩を与えていた。

英国のインテリアの歴史を巡るわれわれの時間旅行を、500年ほど昔、ヘンリー八世が王位についたころからスタートしよう。そこから1世紀半あまり、1660年の共和国時代の終わりまでに、室内の環境は変わり始めていた。つまり、かつてはひとつの共有のホールを基本として、そのまわりに人びとの生活の場が置かれていたが、主人たちの個室をそなえた間取りに変わり、使用人の空間から切り離されることになった。この重要な変化は、地主階級のレベルではそれより前から始まっていたが、下の階級においては、この時代の終わり頃にもまだ進行中の段階だった。重大なポイントは、暖炉が登場したことと、横の壁のなかに煙突が埋め込まれるようになったことだ。それより前の時代には、炉床（ハース）は部屋のなかにあったが、壁に移動された。この変化により、かつて天井まで開けていたホールの上部に、フロアをひとつ挿入することが可能になった。最大級の館では、ふつうこのフロアは「グレート・チェン

バー」と呼ばれ、ここで主人一家は自分たちの食事をとり、客をもてなしたことだろう。一方、使用人たちは、かつては主人や客といっしょに食事をとっていたが、いまや下の階の古いホールに追いやられることになった。商人や自由農民（ヨーマン）の小さな家でも、同じように2階建てのつくりの家が広く普及したが、その場合は、居間兼パーラー［主人一家が客と食事をとる、ホールやグレート・チェンバーよりも非公式な部屋］の上に寝室が作られた。裕福な一部の地域、たとえば毛織物産業が栄えたサフォークの町などでは、この時代の初めから上の階が作られていたが、それが他の地方にまで広まるのは、1500年代末、家主たちの収入が増えた影響で、住宅の「大改築時代」が始まってからのことだった。

初期チューダー朝時代の館のインテリアは、中世末期の特徴をほとんどそのまま引き継いでいた。部屋全体の形には注意を払わず、様式といえるものはつづれ織り（タペストリー）のような飾りの要素くらいに限られた。当時の地主たちは、ひとつの領地から別の場所へ定期的に移動を繰り返していた。引っ越しのときには、収納箱（チェスト）いっぱいの身の回り品はもちろん、窓も取り外して持っていった。ガラスはこの時代にもいまだにぜいたく品で、窓が建物に固定されるようになるのはようやく1579年になってからのことだった。しかし、この時期にヨーロッパで起こっていたルネッサンス運動【P.77】が、ゴシック様式が主流であった英国という島国にも影響を持ち始め、住宅市場で最高級の建物では、しだいに左右対称の正面を作り、内部の部屋もそれに合わせて作るようになった。階段は、中世の時代には上の階に行くためのはしごに毛がはえた程度のものでしかなかったが、チューダー朝時代にはずっと立派な存在となっていた。とはいえ、その位置はふつう、塔のなかに収められるか、建物の側面に置かれていた。木の梁がむき出しだった上階の床板はしだいに覆われていき、しっくいで模様を形づくった天井に変わった。壁、扉、家具にも模様がつけられ、そのデザインは、最新流行の古典様式の挿絵を真似て作られていた。よくお手本とされたのはプロテスタント国のオランダだ。それまでのとがったアーチから、円柱、柱頭、ペディメント［古典様式の円柱の上にかけられた三角形の飾り］へと取り換えられ、こうした飾りの要素はその後300年間も使われ続けた。この時期の石工や大工は、古典様式建築のルールを知らずにこうした飾りを使ったので、仕上がりリ

図1.2：16世紀の農場家屋。当時の大半の人びとは田園地帯に住んでおり、この図のような内装で日々暮らしていたのだろう。炉隅（イングルヌック）の暖炉、土を叩いて固めてわらを敷いた床、そして梁がむき出しの低い天井はこの時代の特徴だ。暖炉の左側には、壁のなかに作りつけられた戸棚があり、スパイスや塩、その他の貴重なものが貯蔵してあった。

はちょっと不恰好に見えたかもしれない。とりわけエリザベス朝時代（1558-1603）には、細かく、深い木彫細工が大量に飾りとして使われた。

よりつつましい中流階級の家にこの変化が届くまでには、もっと時間がかかった。彼らは確かに上の階級での流行を追いはしたが、地元の職人を使って、地元の様式に合わせる形で取り入れることが多かった。農場住宅では、だいたいどこでも天井の梁がむきだしだった。壁は、最上の部屋では鏡板を飾って仕上げた。あるいは、装飾的な風景や、模様や文字を描いた壁もあった。床にはごみを集めるためにイグサを敷いた。そして、居間やパーラーのなかでは、炉隅のある暖炉が重要な位置を占めていた。この時代の終わりまでに、ごく裕福な商人や農場主の家では、天井をしっくいで仕上げ、より広い範囲に鏡板を張り、最新流行の古典様式の木彫細工をほどこした家具を置くようになっていた。ひとつ指摘しておきたいことは、チューダー朝時代やジャコビアン［ジェームズ一世の治世（1603-25年）を意味し、その前後の芸術や建築様式全般を指す］時代の家は、現在の見た目は少々質素

図1.4：閉鎖型の吹き抜けをそなえた階段室：大きな館では、階段に使える空間がもっと広く、中心の吹き抜け（ウェル）を階段で囲むようにして、その吹き抜けは粗しっくい（ワトル・アンド・ドーブ）で閉じるか、または木製の鏡板を張った。このような階段室には、中央の余分なスペースに戸棚をもうけることもよくあった。

図1.5：スプラット型の手すり子：17世紀初頭、木彫細工の手すり子が普及していた。スプラット型の手すり子はその廉価版で、平らな木の板を切り出してできている。柱の上に乗ったドングリの形の頂部装飾（フィニアル）は、エリザベス時代末期とジャコビアン時代に人気を集めた。

図1.3：回り階段：裕福な人びとは、新しい家を2階建てかそれ以上の建物にしたので、階段が必要になった。ほとんどのチューダー朝時代の家では、上図のようにシンプルなタイプの回り階段を作った。ふつうは部屋の隅の暖炉の隣に収めるか、外に付属した塔のなかに設置した。質素で実用重視のつくりになっており、装飾がつけられることはほとんどなかった。

だとしても、当時はもっとたくさんの色があふれていたということだ。黒と白の装飾がチューダー・ジャコビアン時代の特色と考えられるようになるのは、ヴィクトリア時代末期に定着した解釈だ。

図1.6：開放型階段室：エリザベス朝とジャコビアン時代の最上の館で見られたもの。Ⓐ木彫細工の手すり子。Ⓑ親柱（ニューエル・ポスト）。このような特徴が目をひくように作られた。ただし、いまだに場所としては主要な部屋からは脇に出たところに収められていた。階段などの木工部分や家具は、この図のように、細かい部分に明るい色を塗って目立たせることも多かった。

図1.7：扉：外についた扉も室内の扉も、この時代のものはそのほとんどが、幅のまちまちな縦長の厚板に、内側から水平の小割板を固定してできていた。扉は戸口の裏から打ち付けてあり、ドア枠の内側まではめ込んではいなかった。最上級の館の扉は、装飾的な鉄細工と木製の平縁［細く長い角材］を使っていたかもしれない。

図1.8：暖炉：[図1.2]に見られるように、大きな開口部にシンプルな木材のまぐさ（リンテル）［開口部の上に水平に渡した横木や石］を渡しただけのものもあれば、左図や[図1.1]のように、先のとがった角度の浅い石造りのアーチの外枠をそなえ、とても飾りの多い木製やしっくい細工の炉棚上の飾り（オーバーマントル）を乗せたものもあった。燃料は木が多かったが、一部の都市には石炭も輸入されていた。

図1.9：天井：チューダー朝時代の天井は、たいていの場合、上の階の床板を支えるむき出しの根太（ジョイスト）と梁（ビーム）があるという程度のものだった。木材の角はたいてい削ってあった。つまり、現代において、この梁や根太が、面取りされておらず直角だったら、それはもともとは覆って使うことを想定したものだろうということが分かる。そして、最高にぜいたくな家では、角には繰形[P. 77]をほどこし、印象を強めるために浮き出し飾り（ボス）も加えた。

図1.10：しっくいの天井：16世紀末から、天井には、しっくいで右の図のように厚みのある図形を描くようになった。最上の部屋の天井には垂れ飾り（ペンダント）[図1.1]が作られていた。

図1.11：リンネルひだ飾り（リネンフォールド）：初期チューダー朝期、最上級の館においては、オーク材の板に、折りたたんだリネンのひだに似た模様をつけたものが人気を集めていた。

図1.12：四角の鏡板張り：16世紀の半ばから、飾り気のない平らな鏡板が好まれるようになった。Ⓐ鏡板の外側の上と左右のふちに繰形がほどこされている。
Ⓑ下のふちにそってまっすぐな面取りがされている。
Ⓒ革ひも飾り（ストラップワーク）と呼ばれる平面的な図形を組み合わせた模様は、1580～1620年頃の特徴として見分けられる。

チューダー様式とジャコビアン様式 TUDOR AND JACOBEAN STYLES

図1.13：椅子：こうした背もたれやひじ置きのある椅子は、16世紀にはまだ珍しく、ふつうはテーブルの上座の端に限って使われたので、ここから「チェアマン」[議長]という言葉が生まれた。とはいえ、17世紀の初めにはより広く使われるようになった。チューダー朝時代の椅子は、箱型が多く[左]、ゆるい詰め物をしたクッションをひもで椅子に固定したものもあった。ジャコビアン時代には、もっと開いた部分の多いデザインになった。挽物[P.77]の脚やひじ置きをそなえ、装飾的な紋章が背もたれにあしらわれていた。布張りのクッションを固定した椅子は、この時期には珍しかった。ヨークシャーとダービーシャー地方の椅子は地域独特のもので、背の部分が開いていて、そこに2本の横木が水平に渡してあり、この横木はアーチの形で、ふつうは木彫細工をほどこしてあった。異なる種類の木材をはめ込んだ象嵌細工[右][P.76]は16世紀末から17世紀に人気があった。

図1.14：テーブル：チューダー朝時代の初めには、テーブルはシンプルな架台タイプのテーブル[八の字形に開いた脚（トレッスル）を2つ並べ、天板を渡したもの]であることが多く、ベンチや背もたれのない椅子と一緒に使っていた。エリザベス朝時代からは、ようやく細やかな木彫細工をほどこしたテーブルがありふれたものになる。左図では、球根の形にふくらんだドングリの彫刻を脚の部分にあしらい、床すれすれの位置に、脚をつなぐ貫（ストレッチャー）をめぐらせ、天板のすぐ下の横木には革ひも飾りをほどこしてある。ジャコビアン様式のテーブルの脚は、優美な古典様式の円柱や柱頭と、以前ほど目立たない木彫細工とで飾るようになった。これらの特徴は、この時代のあらゆる家具全般にもあてはまる一般的なルールだった。

図1.15：たんす（チェスト）：扉がなく、正餐用の食器を飾って見せるための棚[図1.1]と、戸のついたチェストは、特に立派な部屋にはよく見られる家具だった。なお、のちのジャコビアン時代の棚には引き出しもつく。16世紀のたんすの表面はこってりとした木彫細工で仕上げられているのがふつうだったが、17世紀にはもっと簡素になり、上図のように、鏡板に幾何学模様の飾りをつけるようになった。

図1.16：ベッド：寝具を乗せる骨組（ベッドステッド）の部分が、手前側の2本の柱の奥に引っ込んでいるか、または上図のように柱と一体化した四柱式寝台（フォー・ポスター・ベッド）は、この時代の寝室でもっとも目立つ家具だった。天蓋のふちをめぐる細いアーチ型の装飾と、鏡板を飾る半円型のアーチが、エリザベス様式とジャコビアン様式の木工細工を見分ける特徴となる。

第 2 章

王政復古様式とアン女王様式
Restoration and Queen Anne Styles

1660-1720

図2.1: 18世紀初頭の、客を迎える主要な部屋のインテリア。もっとも上流の館では、こうした部屋はヨーロッパ大陸の流行とぜいたくな趣味を展示する場所になっていた。1700年代初頭、商人や、法律家や、その他の専門職の家には、やはり上流階級の家と同じような内装が見られる。彼らは上の階級の流行を意識し始めていたからだ。

チャールズ二世、ウィリアム三世とメアリー二世、そしてアン女王の治世には、住居建築におけるもっとも劇的な変化のいくつかが起こったが、その原因には、当時の王や女王自身も部分的に影響を与えていた。清教徒（ピューリタン）の支配する時代が10年以上つづいたあと［王党派と議会派が争った清教徒革命の結果、議会派が勝ち、1649年に国王チャールズ一世が処刑される。その後11年間、王政が廃止され、共和国として統治されていた］、1660年にチャールズ二世が復位したとき、彼はオランダとフランスで過ごして身につけた新しい古典様式趣味を持ち込んだ。チャールズ二世の王妃もまた、ポルトガルから故国の品々を持ち込んだ。彼女の持参金には、極東との貿易

のかなめとして重要な位置付けであったボンベイ［インド西部の都市。現ムンバイ］の領地が含まれていたので、中国や日本のデザインや装飾品に関心が集まるようになっていった。

　このようにヨーロッパや、遠い異国の様式が、流行に敏感な都市部に持ち込まれたのと時を同じくして、1666年にはロンドン大火が起こった。これらの要因によって、家屋の建て方は変わった。ごく一部には、かの有名なイニゴー・ジョーンズのように、清教徒革命のイングランド内乱より以前の時期から、古典様式のルールをしっかり理解していた建築家もいて、左右対称や正しい大きさの比率などに気を配ったデザインをしていた。しかし、それ以外のほとんどは、注文主の要望にしたがって地域伝来の工法で建てた建物に、円柱やアーチをただくっつけるだけだった。さて、大火のあと、ロンドンの再建はきびしい規制のもとにすすめられた。道幅や、家の大きさや建材は査察官の検査を受けた。主に投機が目当ての建て主が、古典様式にアイディアを得た新しい形のテラス・ハウスを作って貸しだした。それにより首都の姿は作り変えられ、やがてほかの町や都市にも影響を与えていった。

　これと同じくらい激しい変化が、家のなかでも起こっていた。以前は、最大級の家であっても、建物の奥行きは部屋ひとつ分しかなく、中庭を包むように建てることで大きく見せていた。この時期には、二部屋の深さのある二列の部屋割り（ダブル・パイル）が、上等な1軒建てや都市部のテラス・ハウスでふつうになっていた。過去の時代には、部屋と部屋の移動は、間にある部屋を通過して行かなければならなかったが、それがいまや部屋どうしをつなぐ通路ができて、途中の部屋にいる誰かに姿を見られることもなくたどり着くことができるようになった。これは、より大きなプライバシーを得るための進歩といえた。部屋の飾りや家具調度品を

図2.2：二列の部屋割りの館：17世紀末の大きな館の透視図。二列の部屋割りの構造と、中央のホールが見てとれる。この間取りによって、それぞれの部屋に直接入ることができるので、プライバシーが強化された。階段は以前よりも目立つ場所に作られるようになっている。この図の場合、階段はホールの奥だ。一方、キッチンや倉庫は館の後ろ側に組み込まれている。

図2.3：木彫細工（カービング）：この時期は木彫細工が前面に出た時代だった。とりわけグリンリング・ギボンズのような巨匠の手によるものが目立つ。果物や花や、上図の場合は絡み合うツタが、手すり子に表現されている。上質な館の場合は愛らしい子どもの姿の天使（ケルビム）や大人の天使があしらわれることもあった。上図で左の親柱に背中をもたせかけているのが天使の像。王冠をかぶっている場合もあり、それはおそらく王政復古を祝うシンボルだろう。

注意深く設計して、古典様式の法則に沿った大きさの比率や左右対称のインテリアに当てはめた。1680年代にはスライド式の上げ下げ窓が使えるようになり、新型の縦長の窓を規則正しい大きさと間隔で並べることで、部屋の中により多くの明かりを取り込むことができるようになった。

　ホールはもはや、玄関の奥の細い通路に成り下がっていた。奥行きのある部屋割りでは、このホールに光を入れることができないので、玄関の扉の上にずんぐりとした明かり取り窓をはめ込んだ。後の時代には、このタイプの窓に、鉄細工の模様をつけた扇型窓（ファンライト）と呼ばれるものも現れた。二つの主要な部屋をホールの左右に置き、奥に使用人の仕事部屋、2階に寝室を作るというのが古典様式の1軒建ての家では一般的になった。もっとスペースの少ない都会のテラス・ハウスでは、2階は客を迎えるためのもっとも重要な部屋のみに使うことが多くなった。1階だとホールがあって、その隣の部屋は幅が狭くなるからだ。

　王室が作った流行を追いたい人びとは、必要な品物を外国から輸入しなければならなかった。しかし、ウィリアム三世がイングランドの王位につくとき、熟練の技術を持つプロテスタントの職人たちが、フランスやオランダでの迫害を逃れて一緒にやってきて、この時代の終わり頃に、上質で、流行に見合った家具や布地な

図2.4：扉：鏡板（パネル）をはめた扉は、流行に敏感な家ではあたりまえになっていた。よくあるデザインは、上図のように2枚の大きなパネルと、その間に1〜3枚の小さなパネルを挟んだもの。厚板と小割板でできた扉は、使用人エリアや田舎の家ではいまだに広く使われていた。17世紀末から18世紀初頭にかけて、扉の鏡板のまわりには、中心部がもっとも盛り上がった浮き出し繰形（ボレクション・モールディング）[図2.5]が使われていた。

図2.5：暖炉：当時最新流行の暖炉といえば、石造りか木製の浮き出し繰形を、暖炉のまわりの外枠に用いたデザインだった。この暖炉の開口部は、壁の鏡板と一体化するように作られることも多かった。開口部に近い部分ほど厚みを持たせたこの浮き出し繰形は、1670年代から1720年代にかけて扉や暖炉の外枠に広く使われた。鋳鉄［炭素などを含む鉄合金。強度は劣るが、熔けやすく加工がしやすい］製の暖炉の背板には、王家の紋章の装飾が使われることも多く、17世紀いっぱい人気があった。

どを生産する手工業が、イングランドでも確立する助けとなった。ここでバロック様式が流行の中心を占めることになった。バロック様式の特徴は、ぜいたくで華麗な調度品、磨いたクルミ材やうるし塗りの家具などで、天井には天国のような場面の絵を描き、立体感と動きの効果を作り出した。けれど、もっと小規模な地主や中流階級の人びとは、ほとんどの場合、いまだに田園の屋敷を、古い伝統的な形の品々で飾っていた。田園地帯では、家具調度品の材料としてはオーク材が引きつづき主流を占め、形として は伝統的な地元の様式と古典様式の装飾を混ぜ合わせたものか、または清教徒らしく飾りをつけない質素な品を作っていた。古典様式がもっと一般的に受け入れられるのは、次の時代になってからだった。

図2.7：階段：階段はこの時期にはインテリアの主役のひとつになっていた。階段をひらけたところに置く開放型で、木彫細工か、またはろくろで回して作った挽物の手すり子と、くぼんだ鏡板を張った装飾的な親柱[図2.3]をそなえているのがこの時代の特徴だ。手すり子はふつうは挽物で、壺型[右]か瓶型に人気があり、上部と下部の挽物ではない部分は非常に短かった。ねじり型の手すり子[左]は、ポルトガル出身のチャールズ二世妃とともに渡来した流行で、1700年代初頭まで装飾の形として人気を保ち続けた。なお、これらの手すり子が乗っている階段の側面の板のことを側桁という。スプラット型の手すり子[図1.5]は、挽物の仕上がりを平面的に真似たもので、引きつづき作られていたが、この時期には中ほどに穴をあけたデザインもあった。親柱には、しばしば頂部装飾（フィニアル）と呼ばれる飾りがてっぺんに乗っていた。時にこれは、上のフロアの階段から吊り下がる垂れ飾り（ペンダント）とそろえたデザインになっていた。

図2.6：天井：しっくい（プラスター）で加工した天井は、裕福な階級の家に普及していた。しかし、天井の高さは、客を迎える最上の部屋をのぞけば、いまだにやや低かった。このような、見せるための壮大な装飾のなかには、平らな板状の部分に、しっくい細工の分厚い枠をだ円状につけたり、絵画を描いたりしたものもあり、バロック時代の特徴となっている。この時代の家において、天井の梁がむき出しになっていることも多いが、これはあとの時代の主人たちが、田園風の外見にしたがったことによる。しかし、もし根太[図1.9]と主要な梁が同じ厚みにそろっていたら、そこにはかつてしっくいがかぶせてあり、あとの時代に取り去られた可能性があることを示している。

図2.8：**鏡板張り**（パネリング）：鏡板を張った壁は引きつづき流行していたが、上図のように壁の上部まで広い範囲を覆うようになった。18世紀の初めに輸入品の軟材［やわらかい木材］が家屋に使われるようになった。しばしばこれはディール［モミ材またはマツ材］と呼ばれていたが、素材としては魅力が足りなかったので、灰色がかった薄茶色［図2.1］や緑、クリーム色、茶色に塗ったり、木目を描いたりして、もっと上質な木材をよそおった。このころまでに、腰高の横木や幅木［図0.1］が付け足されるようになった。壁にそって椅子を並べるようになったので、椅子の背から鏡板を保護するためだ。

図2.10：**大型箱時計**（ロングケース・クロック）：17世紀なかばに振り子が使われるようになってから、大型箱時計はもっとも裕福な人びとのあいだで必須の流行アイテムとなり、18世紀初めには、最上級の館にはつきものとなっていた。ただし「おじいさんの時計（グランドファーザーズ・クロック）」という別名で呼ばれるようになるのは、1876年のヘンリー・クラーク・ワークの歌『大きな古時計』が流行したあとのことである。それとは別に、この時期に普及した家具といえば本棚で、ふつうはガラスの扉をそなえていた。印刷された本が以前よりも手に入りやすくなり、趣味の良い紳士は本を収集するようになったからだ。

図2.9：**折りたたみ式**（ゲート＝レッグ）**テーブル**：17世紀末から18世紀初頭にかけて、たくさんの小さなテーブルを使って食事をするのが流行となった。上図のように、丸い折りたたみタイプのテーブルで、ねじり型の脚をそなえたものは、この時期のものと判別できる。一部には引き出しをつけたものもあった。

図2.11：**鏡**：1618年以前はベネチアの職人が鏡に使う板ガラスの製造を独占していたが、その外国産のノウハウがイギリスにも伝わってきて、初めて国内生産ができるようになった。王政復古のあと、製作技術は向上し、高い階級の家では手の込んだ木彫細工に金箔をほどこした鏡が人気を集めた。そのほかに鏡のフレームの仕上げ方法として好まれたのは、「ジャパニング」と呼ばれる光沢仕上げで、日本のうるし塗りを真似て、上図のように黒いつやのある表面を作るものだった。日本の生活風景を描いたものも多く、1680年代から1720年代まで家具の装飾として流行した。

王政復古様式とアン女王様式 RESTORATION AND QUEEN ANNE STYLES

図2.12：サイド・テーブル：カード遊び、書き物、お茶を飲むために使う小さなテーブルは、金持ちのあいだで17世紀の後半に人気となった。下図の例でいうと、流行のクルミ材でできており、ねじり型の４本の脚と、それをつなぐ貫（ストレッチャー）をそなえているところがこの時代の特徴だ。王政復古時代の家具は、色とりどりで飾りが多かったということもわかる。表面には、異なる色の木片を使って模様を描く象嵌細工をほどこ

してある。象嵌はこの時期に復活した技術だった。初期には、飾りをつける範囲は小さいものが多かった。しかしウィリアム三世とメアリー二世時代になると、オランダから移り住んできた職人が、より高度な技術を持ち込んだ。こうしたものは、表面をまるごと装飾し、花の模様を使ってあることが多かった。

図2.14：オーク材の椅子：田園地帯では、オーク材はいまだに広く使われていた。背もたれの垂直の支柱のあいだに2本の横木を渡し、アーチをつけ、横木のあいだに挽物の棒を列にして並べるという左図のような形が、北部の田園地帯では好まれた。

図2.13：王政復古様式の椅子：この時期前半の最高品質の椅子には、華麗な木彫細工をほどこし、垂直の支柱には挽物を使い、前の２本の脚をつなぐ貫と、背もたれのいちばん上の横木はデザインをそろえたものが多かった。この図のように巻物形装飾（スクロール）をあしらった脚も人気があった。座面と背もたれには籐を使うことも多かったが、これは椅子を作る素材として18世紀の初めまで人気を博した。

図2.15：アン女王様式の椅子：18世紀初頭に、椅子の背もたれは細くなり、脚をつなぐ貫はなくなった。背もたれの２本の垂直の支柱に対する横木は、中間部に入るのではなく上に乗るような形になった。猫脚（カブリオール・レッグ）が使われるようになり、これは左図のような膝に似た独特の曲線を出すのが特徴だった。青か黒、赤のベルベットで覆われた詰め物のクッションを椅子に固定したものも広く普及した。曲線を描く

縦長の平板を１枚入れたこのシンプルなデザインは、アン女王様式の代表的なスタイルで、このあとのジョージ王朝時代まで広く使われつづけることになる。

17

第3章

初期ジョージ王朝様式
Early Georgian Styles

1720-1760

図3.1：18世紀半ばの応接間（ドローイング・ルーム）：ここはかつて、食事のあと引き下がる小部屋だったが、やがて館のなかでも特に重要な、客を迎える部屋に発展した。女性のなわばりであり、明るい色の壁と、風通しのよい雰囲気を持つ。この時期にもまだ、ひとつの応接間をさまざまな別の目的に使っており、椅子や家具を動かして中央に集めたり、使わないときは壁際に寄せておいたりした。腰羽目とコーニス [図0.1] が上の鏡板と同じ色に塗られていることにも注目。

1660年の王政復古以来、国王は議会に対して、たくさんの譲歩をすることになり、議会は権力と影響力を強めていた。たとえばアン女王には子どもができなかったため、議会はハノーヴァー選帝侯からプロテスタントの後継者を招くことに決め、ジョージ一世として即位させた [議会の意向で、カトリックの後継者を避け、プロテスタントのジョージが継承するように法律を定めた]。議会は、王室がお金を必要としているときだけ貴族を集めるという形ではなく、定期的に秋から春まで開かれることになった。これに合わせて国会議員とお付きの者たちがロンドンに集まるようになって、「社交期（シーズン）」が発達していった。この時期には、ほとんどの貴族や地主

は田園の自邸のほかに、大きなタウン・ハウスを持って、首都のお楽しみを味わい、増えつづけるお客をもてなし、宿泊させるようになっていた。この状況によって、貴族や地主が都会の家を、カントリー・ハウスと同じくらい壮大で趣味の良いものに作るという流れができた。中流階級の人びとも、このころはまだ、王家や貴族にへつらっていたので、上流階級の持ち込んだ最新の流行を真似ようとした。結果として、ジョージ王朝時代［ジョージ一～四世の治世（1714-1830）］の初めのころ、ロンドンは急激な発展をとげた。その成長は、新しい役人たちによってますます加速する。役人のポストは、有力者の引き立てよりは、実力によって得られるようになった。そして彼らの日常を支えるため、専門職、商人、使用人の数も増えていった。

18世紀には、古代ギリシャ・ローマの古典文学や古典様式の建築が紳士のたしなみだったので、上流階級の多くの人びとが息子をヨーロッパ、主にイタリアへの大旅行（グランド・ツアー）に送り出し、教育の仕上げとしていた。この時期にカントリー・ハウスを建て替えたり、増築したりすることが熱狂的に流行った理由のひとつには、若い紳士たちが身につけたばかりのデザインの技能を見せびらかし、旅から持ち帰った大量の芸術品を飾るための場所を欲したということがある。長男たちが海外旅行に送り出されたのに対し、次男はしばしば聖職者になるための教育を受け、教区を与えられて立派な牧師館を新築した。しかし、この館は教区民のためのものではなく、牧師が自分と同じ階級の人間をもてなすことを優先して作られていた。

このようにして大量に現れた、新しい都会のテラス・ハウスや、田園の邸宅や、どっしりした牧師館は、パラディオ様式で作られた。これは16世紀のイタリアの建築家パラディオが作り直した古典様式の柱式［オーダー。古典様式建築において、円柱と、その上に乗った部分（エンタブレチュア）の組み合わせ方のこと］をきびしく守り、前の世代の派手すぎる飾りが特徴のバロック様式は使わないようにした。最大級の邸宅では、日常の便利さよりも様式を優先させてしまうことも多く、そのためにキッチンは正餐室からはるか遠くにあって、テーブルに届くころには料理がすっかり冷えてしまうということもあったかもしれない。しかし、建物のなかに入ると、華々しい内装はいまだに好まれており、この派手さは、トップクラスの館では1740年代～50年頃にロココ様式へと発展していった。このロココ様式とは、信じられないほど華麗な渦巻き模様のしっくい細工や木彫細工で派手に飾りたてるというものだった。中国風の様式を西洋の品物に持ち込む中国趣味（シノワズリ）は18世紀に人気となり、当時最高の家具デザイナーだったトーマス・チッペンデールの力で普及した。チッペンデールとその他の名だたる建築家や職

図3.2：18世紀半ばの中流階級のテラス・ハウスの透視図。地下に使用人の仕事部屋がある。やや小さめのこの家では、主寝室のある2階のほうが、1階の家族用の部屋よりも天井が高くなっている。

図3.3：寝室：17世紀の最高級のカントリー・ハウスでは、寝室は1階にあることが多かった。縦列（エンフィレード）と呼ばれる、家の奥側にいくつもつらなる続き部屋の、一番最後に置かれていた。館の主人はここに客を招くこともできた。しかし18世紀のあいだに、寝室は主要階（ピアノ・ノービレ）の応接間の先か、もっと上の階のプライバシーの守れる場所に置かれるようになった。この時代には浴室専用の部屋がまだなく、寝室は眠ること以外に身体を洗ったり着替えたりするのにも使われていた。四柱式寝台は引きつづきよく使われており、詰め物がされているものも多く、天蓋までの高さのヘッドボードをそなえ、上図のように、外側に分厚いカーテンをかけて、すきま風を防いでいた。寝室は以前よりもプライベートな部屋に変わり、家具はさほど重要でなくなったので、客を迎える部屋に新しい家具を入れたとき、古いものを寝室に移動して使うということはよくあった。大きな館では、ふつうは隣に続く部屋があり、レディ用のものは婦人の小間（ブドワール）と呼ばれた。これはフランス語で「すねる」という意味の「ブウデ」からきている。紳士用のものはクロゼット、または小間（キャビネット）と呼ばれた。国王にもっとも近い重臣たちがこのような部屋で王に会っていたので、現在では「キャビネット」という言葉は内閣を表すのにも使われている。

人たちは、図案集（パターン・ブック）を出版し、流行に飢えた金持ちの得意客たちが新しい様式とデザインをつくりあげる助けとなった。

主人一家は、かつて自分たち家族の一員とみなしていた使用人からしだいに距離をおこうとし、使用人は家族というより階層制の集団に変わっていった。この動きは18世紀初頭にもまだ続いていた。ほとんどの都会のテラス・ハウスでは、キッチンと洗い場（スカラリー、またはバック・キッチン）はきっちり1フロア分の深さのあ

図3.4：キッチン：大きな18世紀のテラス・ハウスの地下のキッチン。開放式レンジは直火焼きの料理を作るのに使い、この図では、焼き串はスモーク・ジャックで回している。これは、火の上にファンがあり、熱と煙が上がっていって回すものだ。火格子は1700年までには普及しており、1750年代には図のように火の横にオーブンがつけられるようになった。これはのちのレンジの原型である。中央のテーブルは調理台であり、戸がない食器棚（ドレッサー）には大小の鍋や、日常用の食器を入れてある。このふたつが一般的なキッチンの設備だった。キッチンの奥には、小さなバック・キッチンまたはスカラリーと呼ばれる部屋があり、洗い場として使われた。水は井戸から運び込むか、ポンプが設置されているか、または、ときには木製のパイプをとおして水源から水をひいていた。その水は湯沸し（コッパー）で沸かした。これは金属製の深鍋をレンガの壁にはめ込んで、下から火であたためるものだった。

初期ジョージ王朝様式 EARLY GEORGIAN STYLES

る地下室に収められることになった。使用人は表玄関ではなく、正面の空堀（エアリア）の階段から降りて地下階に入った。この空堀が、地下に日光と空気が入るようにしていた。もうひとつ部屋の性質が変わった点は、さまざまな用途に使われることはしだいになくなり、よりはっきりした役割を与えられるようになったことだ。こうして、正餐室（ダイニング・ルーム）、応接間、客をもてなすための主要な部屋の数々に加えて、ひょっとしたら図書室も作られたかもしれない。本は、ただ見せるために置いているだけだとしても、社会的地位を示すために大切にされていた。そして午前用の居間（モーニング・ルーム）または朝食室（ブレックファスト・ルーム）がふつうは家の表側に作られ、軽い食事や娯楽の目的に使われた。パーラーがまだある家もあり、小さな家では応接間の代わりになるも

のだった。これは主人一家が自分たちだけで過ごすために引き下がる場所として使われた。

図3.6：窓：上げ下げ窓の内側によろい戸をつけることが一般的で、この図のように、2段か3段に水平に分割することで、上のほうは光を入れるために開け、下の方は繊細な調度品を保護するために閉じることができた。巻き上げ式の日よけ（ローラー・ブラインド）や横型の日よけ（ベネチアン・ブラインド）も18世紀初頭のものが見られた。

図3.5：扉：主要な部屋の扉は、6枚の鏡板（パネル）を使うのがふつうになっていた。鏡板は上の段が小さく、真ん中の段が大きく、一番下の段はそれより少し短くなっており、それぞれ中央部分が張り出していた。良質な木材を使っている場合、光沢剤がかけられていた。そうでないタイプの木材なら、色を塗るか木目を描いた。取っ手（ハンドル）は18世紀初頭に人気があり、時代がすすむにつれドアノブがふつうになった。

図3.7：階段：階段の左右側面を覆う側桁がついておらず、踏み板の上に直接、手すり子が乗っているタイプのささら桁がこの時期に人気となった。手すり子はふつう、2本か3本ごとに組にしてあり、小さく装飾的な腕木（ブラケット）がひとつひとつの踏み板の下にはめてあった。最上の館では、階段は片側の壁に寄せられ、壮大なホールのためにスペースをあけていた。

図3.8：手すり子は細くなり、前の時代よりも、ろくろで削っていない上と下の範囲が広がった。人気のあった形に壺型 **[左]**、円柱型で、短くずんぐりとした壺の上に乗ったもの **[中央]**、大麦糖形円柱 **[右]**［バーリー・ツイスト。大麦糖を煮詰めてねじれ棒にした昔の飴に似ていることからこう呼ばれる。ねじれ円柱（ツイステッド・コラム）ともいう］などがある。

図3.9：繰形（モールディング）：ジョージ王朝時代と摂政時代 **[P.35]** のコーニスや腰高の横木、そして鏡板や扉のまわりにあしらわれる繰形の装飾は、一見してやや複雑に思えるかもしれないが、ここに示したようにシンプルな要素で分類できる。葱花（オジー）、オボロ、卵鏃（エッグ・アンド・ダート）がこの時代には人気があった。

図3.10：壁を覆う素材：鏡板は一番上等な部屋には引きつづき張られていたが、ふつうは壁の下部のみを覆い、上の部分はしっくい塗りになっていた。そして最上級の家では、ダマスク織り **[P.76]** やベルベット、シルク、つづれ織り（タペストリー）や、時には革で壁を覆っていることさえあった。手作りの壁紙は、壁を覆う布地の安い代用品として使われていた。壁紙のデザインはカーテンや椅子やソファの布地、つづれ織りなどから写したもので、場合によっては縫い目やレースなどの細かいところまでも描き込んでいた。模様はシンプルな繰り返しのパターンから、ベルベットに似せたフロック加工［表面にウールを貼り付けて模様を浮き出させたもの］、花模様のデザイン **[左・中央]**、中国の風景を描いたもの **[右]**

などがあった。これらはまだ、現在の壁紙のように壁に貼り付けられてはおらず、まず麻の下地に貼り、それを小割板で吊るか、銅製の鋲で壁に打ち付けていた。この時代に人気のあった鏡板や壁を覆う布地の色は、緑、たとえばセージ色、オリーブ色、そしてグレー寄りの明るいグリーンなども、ブルーグレー、麦わらに似た淡い黄色（ストロー・イエロー）、そして灰色がかった薄茶色だった。繰形を含めて部屋全体を同じ色で塗る習慣はまだつづいていたが、時代がすすむと扉や幅木には濃い茶色を使うのが一般的になった。

初期ジョージ王朝様式 EARLY GEORGIAN STYLES

図3.11：暖炉：この時期には、壁の鏡板と一体化した暖炉や、まぐさ [P.9] で暖炉の上にある構造物の重みを支えることもなくなって、石、大理石、木材などでできた暖炉の外枠が壁に取り付けられるようになった。浮き出し装飾は古典様式にとってかわられ、18世紀初頭には上部が横に張り出した形が多くなった。この形は「耳付き」という。一方、曲線的な断面を持つぜいたくなロココ様式の暖炉の枠も、1740〜50年代のものに見ることができる。

図3.12：家具：この時代にはマホガニー[センダン科の常緑樹]材が人気を集めたが、その理由の一部としては、1721年にアメリカ産木材の輸入関税が引き下げられたことがあげられる。1730年代には、お洒落な家具をつくる材料として、マホガニー材がクルミ材を追い抜いた。アン女王時代にはシンプルなつくりだったが、ジョージ王朝時代になると、古典様式建築の要素を盛り込んでたっぷりと飾りを加えた。たとえば、右図の本棚のてっぺんにあるブロークン・ペディメント[完全な三角形でなく上が切れた円柱の上の飾り]のような装飾を使い、部屋を埋め尽くしそうなほど大きな家具を作りだした。本棚に加えられたこうした装飾は、本がどれだけ重要だったか、あるいは少なくとも持っていることが重要だったのかを示している。1階の奥側に作られた図書室または書斎は、持ち主の趣味と古典教育を反映したものだったからだ。この部屋には、ガラスの戸をつけた本棚のほかに、名高い写本を置くための書見台や、書き物机や、客との会話のたねになる絵画などもあったかもしれない。

図3.13：たんす：この時代には、左図のような高脚付きの重ねだんす（チェスト＝アポン＝チェストまたはツー・ステージ・トールボーイ）を寝室に置くことが好まれた。2つか3つの引き出しのついたもっと背の低いたんすは、脚付き整理だんす（コモード）と呼ばれ、1740年代から流行した。なお、コモードという言葉は、のちの19世紀には、室内便器という意味でのみ使われるようになる。もうひとつ、この時期におなじみの形が完成した人気の家具といえば書き物机だ。斜めになったデスクの天板は、ちょうつがいで開くことができ、ふたのなかには多くの仕切りがもうけられていた。ジョージ王朝時代の人びとが好んだ秘密の引き出しもあり、側面の付け柱[ピラスター。古典様式の円柱を平らな長方形にし、壁面から張り出すようにつけたもの]で左右両側から隠すことも多かった。

図3.14：サイドテーブル：この時代に、客を迎える部屋はあまり明るくなかったので、ゲームやトランプ遊び以外の娯楽は難しかった。そのためこのような専用のテーブルは重要なアイテムになっていた。トランプ遊びは社交のスキルとして求められるもので、ルールはゲームの達人から教わることができた。このテーブルは猫脚で、脚の間をつなぐ邪魔な貫(ぬき)(ストレッチャー)は必要ない。そして、さまざまなしくみでたたまれた天板を必要に応じて広げることができた。そのほか、ほんものやにせものの大理石の天板を使ったものも人気があった。

図3.15：ロココ様式の鏡：左右対称ではない、渦を巻くような葉飾りが特徴。同時代には「フランス趣味」と呼ばれていた。「ロココ」はあとの時代になって、当時流行していた岩屋の貝殻飾りからつけられた名前。

図3.16：ダイニング・テーブル：正餐室では、折りたたみ式の脚をそなえたテーブルが引きつづき好まれていた。ふつうはだ円か円形で、あとの時代になると、くっつけて並べることで長いテーブルを作ることのできる正方形のものも使われるようになった。右図のように、ほかの家具と同様の猫脚のものが多かった。そうすることで下にスペースの余裕ができる。ねじり型や壺型の脚を持つテーブルも人気があった。飲み物を出すための飾り棚(キャビネット)や、料理を出すためのサイドボードも置かれていた。濃い色に塗られた壁は、腰羽目や幅木でぐるりと覆われていたが、これは、テーブルや椅子を使い終わったあとに、壁にそって寄せておく習慣がまだ残っていたためだった。

― 初期ジョージ王朝様式 EARLY GEORGIAN STYLES ―

図3.17：**チッペンデール**：トーマス・チッペンデールは18世紀中盤にもっとも強い影響力を持った家具デザイン界の権威だった。彼は家具に特化した初めてのパターン・ブックを出版し、本を通じて自分のデザインを広めた。彼の特徴は、異なる様式をひとつにまとめ上げることと、職人技の質と、実用性と優雅さを守ることなどにあった。チッペンデールの椅子は、前の時代に比べて全体的に角ばったデザインになっていて、まっすぐな脚をそなえていることが多い。左図の中国趣味（シノワズリ）様式の椅子もそうで、背もたれには特徴的な雷紋［P.76］があしらわれている。現在、チッペンデールと呼ばれる家具のほとんどは、彼のデザインをベースに別人が作ったものだ。

図3.18：ロココ様式の布張りをした椅子。木彫細工の部分は白と金箔で塗られていたかもしれない。この色の組み合わせは、18世紀なかばのもっとも上質なインテリアのはっきりした特徴となっている。

図3.19：**椅子**：16世紀から17世紀初頭まで、椅子はぜいたく品だった。大半の庶民は長椅子（ベンチ）や背のない腰掛け（スツール）を使っていたからだ。しかし18世紀までには、背もたれのある椅子が普及した。都会の大邸宅に置かれた、たっぷりと詰め物をし、あるいは派手に飾ったロココ様式の椅子から、田園地帯のシンプルなオーク材の椅子まで、種類はさまざまだった。流行の最先端を行っていたデザインは、外向きに曲がったひじ置きをそなえ、その端は鷲や何かしらの動物をかたどっているか、またはあとの時代にはシンプルな渦巻き形になっているものだった。先端が球をつかむ動物の爪形になった猫脚はよく使われていたが、1750年代にはまっすぐな脚が流行り出すことになる。背もたれの上部は、この時代の初期にはまだまるく曲げた形で、曲線を描いてへこんだ縦長の背板（スプラット）が使われていた［左］。背の頂上部分のすぐ下に水平の横木を渡してあることもあった。しかし時代がすすむと、椅子全体が四角くなり、頂上の横木はキューピッドの弓のように曲がり、背板には穴をあけて模様を作っていた［右］。

第4章

中期ジョージ王朝様式
Mid Georgian Styles

1760-1800

図4.1：18世紀末の正餐室（ダイニング・ルーム）：この時期、部屋はしだいに現在おなじみの形に変わり始めていた。上図で見るように、テーブルは部屋の中央に動かさずに置かれるようになっている。もっとも上等な部屋には、建築家は円柱で仕切ってアルコーブ［部屋の一部を凹状にへこませた空間］を作り、アーチのついた壁龕（ニッチ）に像を置いた。そして壁や天井は、薄くて繊細な特徴のある模様で飾った。

　18世紀の後半に、とりわけロンドンにおいて、急激な人口の増加が起きた。そして、農業中心だった経済が、工業をベースにしたものに移っていくという変化も始まっていた。道路交通の便が良くなり、新しい運河も開発された。蒸気機関の発明により、大規模な工場を動かすことができるようになった。と同時に、石炭の生産コストが下がったので、都会の家庭でも燃料として使えるようになった。ロンドンに住まいを求める人が激増したので、投機目的でたくさんの家が建てられた。しかし、この建築ブームは首都ロンドンだけではなく、新しい工業都市にも、拡大していく港湾地帯にも、バースやバクストンのようなお洒落な温泉保養地にも広がっていった。こうした新しい建物のほとんどが、成り上がりつつある中流階級のものだった。外国貿易や、景気のいい工場、炭鉱、採石場などを経営して、ゆたかな暮らしを営む人び

と、そういう余裕のある人びとにサービスや商品を提供する専門職など、中流に属する人間の数はどんどん増えていた。

こうして新しく建てられた、左右対称の1軒建てや、背の高い都会のテラス・ハウスは、大半が賃貸住宅だった。その家主も借り手も、もっと上の階級のお洒落なインテリアを熱心に真似た。手本となった上流階級の館は、あいかわらず形は古典様式のルールにのっとって作られていたが、ローマだけではなく、古代ギリシャについての学術的な新発見にも刺激を受けていた。こうしたものから新しい装飾の可能性を見つけ出し、もっとも強い影響力を持つようになったデザイナーは、アダム兄弟だ。彼らはそれまでの重苦しいパラディオ様式の飾りを、新しく優雅でデリケートな形の古典様式のパーツに置き換えた。アダムの特徴は、独特の個性を持つ薄い繰形、淡い色づかい、表面を装飾するときの自由さにある。また彼らは、家全体をまるごとデザインするという理想もおしすすめた。そのため、前の時代には、外観は洗練されたパラディオ様式なのに内装はキラキラしたロココ様式、ということもあったが、彼らの場合、装飾の計画を立て、外観の様式にそって、インテリアと家具のデザインも合わせるということをしていた。

このような新築ブームが起きていた地域において、建築に関する法規制は、悪習を断てるだけの力を持たなかった。外壁を安いレンガで作り、しっくいを塗って隠すことや、木で作ったものに色を塗って大理石に見せかけるなど、にせものの素材を使うことは全体的に認められていた。サイズ[P.77]と、樹脂（レジン）と、炭酸カルシウムを粉にした白亜（ホワイティング）を混ぜた塗料で、木材を真似ることもできた。そして安物の繰形で手づくりの木彫細工をよそおった。アダム兄弟でさえ、色を塗った家具調度品をすすんで利用していた。

インテリアにおいて、こうした新古典様式が主流になっていたとはいえ、インスピレーションのもとはほかにもあった。もっとも注目すべきものは中国のデザインで、家具や壁紙に使うことが引きつづき好まれた。もうひとつは新しいゴシック様式だ。この時期のものは、最後にkを付け加えてＧｏｔｈｉｃｋとつづることで、あとの時代のヴィクトリアン・ゴシックと区別する。ジョージ王朝時代のゴシックでは、椅子の背や家具の形にも先のとがったアーチを使った。このような外国や歴史上の様式をいくつかを混ぜ合わせて、ひとつのデザインに利用するということもよくおこなわれた。

部屋の配置は、前の時代にできあがったもの

図4.2：正餐室：テーブルが部屋の中央の決まった場所に置かれるようになったので、腰高の横木は額長押[図0.1]にとってかわられた。これは絵画を吊るすのに使われる横木で、男性が主役の部屋において、紳士たちが絵画を鑑賞できるようにするものだった。頂上の部分にカーテン・レールと短いカーテンをつけたサイドボードは、料理を給仕するために使われた。テーブルはふつうは長方形で、ものによっては端が半円形になっており、そこだけ外してサイドテーブルとして使うこともできるようになっていた。

図4.3：応接間：この部屋は、引きつづき客をもてなす主要な部屋として使われ、18世紀中盤から流行り始めた習慣として、午後に紅茶を飲む場所にもなった。応接間はぜいたくに装飾されることが多かった。たとえば右図は、アダム兄弟のスタイルとしてわかりやすい個性である薄い繰形が壁の鏡板を区切っており、その内側に繊細で装飾的なデザインが入れてある。この装飾は、しっくいでできており、その部屋のなかで手作業で成形するか、または事前に工房で繰形に作っておいたパーツを、最後のしっくい塗りの上にくっつけて仕上げた。このような壁は、何世紀も人気を保ってきた鏡板張りにとってかわった。アダム兄弟のデザインでは、通常、四方の壁は薄いピンクかブルー、グリーンですべて塗り、鏡には細く繊細な金箔の枠を使っていた。

から変わっていない家がほとんどだった。つつましいコンサートを開いてお客をもてなすことが流行したので、大きな館では専用の音楽室をもうける場合もあった。正餐室では、テーブルは部屋の中央にきまって置かれるようになった一方で、応接間については、まだ多目的に使えるようにしてあった。午後に紅茶を飲む新たな習慣がここでおこなわれるようになったためだ。そのため、腰高の横木はまだ残っていた。上の階は、全体的に、男女の空間をへだてる努力は払われていなかった。最上級の館では、男性用と女性用の寝室エリアをつなぐための二重扉がもうけられていた。

図4.4：円柱（コラム）、または平面に作って壁や家具にくっつけた付け柱（ピラスター）は、この時代のインテリアによく使われた。こうした柱はアルコーブ**[図4.1]**を仕切り、部屋を分割することで比率のバランスをとるために使われるか、または家具や暖炉や扉の枠に装飾のパーツとしてつけられた。部屋の内部や扉に使われる鏡板は、古代の世界の神殿の比率を真似て並べられていた。一番下のパネルは円柱を乗せる柱基の長さ。中央のパネルは円柱の本体のように長い。一番上のパネルは台輪（アーキトレーヴ）やコーニスを含むエンタブレチュアのように短いものになっていた。この３つの要素の比率は、古典様式の柱式（オーダー）によって異なり、柱式は円柱の頂上部の装飾によって見分けることができた。上図の左から右へ順に、ローマ時代のコリント式、ドーリア式、イオニア式。これらは16世紀末からイングランドで使われるようになった。そして古代ギリシャのイオニア式とドーリア式と続き、これらは18世紀末から人気となった。

― 中期ジョージ王朝様式 Mid Georgian Styles ―

図4.5：暖炉：この時代における、アダム様式の暖炉の枠の特徴は、口の開いた部分の上の中央にあしらった長方形の飾り板や、炉棚（マントルシェルフ）の下の装飾的な帯などだ。炉棚の奥行きは前の時代よりは深くなったが、のちのヴィクトリア時代のものよりはまだ浅かった。そして、もっとも上等な例では、2体ひと組の人物像か円柱が両側にセットされていた。一番趣味のよい石材といえば引きつづき大理石で、白一色か、または無地の下地に色つきのパーツを挿入して模様を作った。しかし、大理石に似せて着色した別の素材を使うこともあった。暖炉の外枠の一部に組み込まれた炉棚上の飾り（オーバーマントル）は、18世紀に入っても人気を保っていたが、中期以降になると流行おくれとなり、炉棚の上のスペースは、大きな鏡や壁に吊るした絵画などが占めた。田園地帯では、暖炉はもっと質素で、開口部のまわりにはタイルを貼っていた。青と白が目印のデルフト焼き［デルフトとはオランダの都市の名で、同地の名産である陶器の種類も指す］のタイルが17世紀から18世紀初頭まで人気があったが、この時代には国産のものにとってかわられた。

図4.6：火格子（グレート）：石炭がどこでも安く手に入るようになったので、前の時代にはまきを載せていた火格子に、より小さな石炭のかたまりを入れて効率よく燃やせるよう、改良が加えられた。金属製の火格子の前面は、磨き抜かれて優雅な銀色に光り、支柱で持ち上げられていた。真鍮は、19世紀になるまで普及はしなかった。左図および中央図にある支柱は、バラスター、または脚と呼ばれ、その後ろの小さなかごに石炭を詰めて使った。この時代に、空気のめぐりをよくして火力を強めるための小さな努力が払われるようになった。煙突につながる口をふたで覆って空気を調節する、通風調整弁つき火格子（レジスター・グレート）はすでに発明されていたのだが、広く普及するのは19世紀になってからのことだった。石炭のおかげで燃料のサイズをコンパクトにできるようになったので、右図のようなホブ・グレートを作ることが可能となった。これは火格子の左右に鉄製の棚（ホブ）をつけ、その上にやかんや鍋を乗せて、湯を沸かしたり、料理を温めたりできるようにしたものだ。

図4.7：カーテン：壁の高さいっぱいの窓に、布のカーテンを吊るして覆うことは、1730年代に上流の館で一般的になった。花綱ブラインドのように途中をつまんで引き上げてあるものもあったが、そうでなければ上の端にひだを寄せて、花束のように垂らしてあった。1760〜70年代には、左図のように1枚のみの大きなカーテンを片側につけて窓を覆うことがおしゃれとされたが、このスタイルは長くは続かず、右図のようなもっと型通りの「フランス引き」という方式が普及した。これはカーテンに輪をつけ、ロッドに通して垂らして引くもので、窓のコーニスや金具覆い（ベルメット）とともに人気となった。メインのカーテンの材質は、この時代に薄くなった。イギリスではコットンは安く生産することができなかったので、17世紀末以降はインドの布地が好まれた。なお、カルカッタ産のものは、キャリコという名

で知られた。しかし、やがて国産手工業を保護するため輸入に禁止がかけられることになった。その結果、国内産のリネンに木版の捺染（プリント）をして、インドのコットンを真似るということもおこなわれた。しかし、1770年代に西洋でのコットン産業が確立する。初めは1色でしか作れなかったが、1790年代頃には2〜3色を使えるようになり、赤、青、紫と、黒が広く用いられていた。コットンに光沢仕上げをして魅力的なつやと強さを加えた布地のチンツにあざやかな花模様をプリントしたものや、派手な色のキャリコにも人気が出た。また、ゆるく織ってあるため、やや透けるコットンの布地のモスリンは、サブ・カーテン、またはメインのカーテンの下に張る網のように使うこともあった。アダム兄弟による、部屋全体をデザインするという思想が普及したため、カーテンの布地と、家具の布張りと、壁に貼る布の色をコーディネートするという考え方が取り入れられていった。

図4.8：天井：ほとんどのしっくい細工の天井は何も飾りがなかったが、最上級の部屋には、引きつづき手の込んだ浮き出し模様がつけられていた。とはいえ、以前よりも飾りの厚みは薄く、細かくなった。平らな面には淡いピンクやライラック色、グリーンなどの色を塗ることで、デザインをきわだたせる効果を出した。家によっては、部屋のなかの床に敷いたラグとデザインをそろえていることもあった。壁と天井の境目を覆うコーニスは、18世紀前半までは、ちょっと激しい、複雑で立体的なつくりにデザインされていたが、この時代には、よりシンプルで小さな飾りに変わった。

図4.9：階段：1段に3本ずつの手すり子を立てたさ さら桁 [図3.7] の階段がこの時代には広く普及していた。手すり子は前の時代と似ているが、より細くなり、ろくろを使わない部分は長く、シンプルなデザインに変わっていた。最上級の館では、図のように、鋳鉄 [P.14] や錬鉄 [鋳鉄よりも炭素の含有量が少なく硬い鉄の合金] で装飾的な手すり子を作り、色を塗ったり、金箔をほどこしたりすることが1760年代から流行し始めた。

図4.11：床：一部の上質な館では、18世紀末頃には、カーペットで完全に床を覆っていた可能性がある。しかしこれは、細長い状態で持ち込み、使う部屋で縫い合わせて仕上げたもので、非常に費用のかかる手法であり、流行としては短命に終わった。敷物や大きめのカーペットがこの時期には国内で生産されるようになっていた。もっとも高価なのはアックスミンスター製で、少し安いものではウィルトンとキダーミンスター製だった。これらのじゅうたんは天井の模様を写したり [図4.8]、部屋のなかの別の場所に使われているモチーフを取り入れたりして、上図のように、インテリアのデザインを調和させるという新しい考え方を反映していた。輸入品の敷物や、安価な色を塗った布や油布 [油などで処理した厚地の防水布] もいまだに使われていた。また、何も敷かずむきだしで使う床には、濃い茶色か、壁の木工細工とそろえた色を塗った。

図4.10：壁の処理：壁紙は引きつづき布地の模様を写していた [右上]。1760〜70年代に人気のあった、風景を描いた壁紙 [左上]。この時期の終わりには、シンプルなデザインが手に入るようになった [左下]。中国風や、ゴシック様式のデザイン [右下] は流行の最先端だったが、ふつうは特定の部屋に使い、館全体には採用しなかった。壁に色を塗る場合、かつての時代の塗料は鈍い色だったが、いまやより薄い色の幅広い種類から選べるようになった。若豆の薄緑（ピー・グリーン）、ウェッジウッド・ブルー [陶磁器製造のウェッジウッド社が開発した灰色がかった青]、くすんだグレー、ベージュ、ピンク、または「ストーン」色と呼ばれる灰色がかった薄茶色に根強い人気があった。このような塗料は、かつて使われた半つや消しではなく、マットな仕上げをするようになった。コーニスを含む繰形にはすべて同じ色を使ったが、幅木は傷を隠すため濃い茶色に塗ったかもしれない。ポンペイ・レッドは古代ローマ時代の都市の遺跡から発見された色 [灰色がかった赤] で、これも当時人気があった。しかし、近年の研究では、ポンペイ・レッドは実際には存在しないものだったことがわかっている。もとは黄色であり、火山の噴火による熱で赤く変わったのである！

図4.12：家具：マホガニー材の三脚のテーブル[左]。トーマス・チッペンデールの新しいデザインで、この時代に人気が出てきた。エレガントにすぼまった脚が特徴的なサイドテーブル[右]。チッペンデールの活動後期は、中国趣味が流行していた時代で、透かし彫りの雷文模様や、中国風の塔（パゴダ）などの特徴が見られる。しかし1763年に七年戦争[イギリス・プロイセンと、オーストリア・ロシア・フランスとのあいだで1756～63年におこなわれた戦争]が終結すると、フランス様式が注目を浴びるようになった。チッペンデールが活動を終えると、インテリア・デザインの影響力の源は、一部にはアダム兄弟が担ったが、もっと直接的には、たとえばヘップルホワイトや、のちにはトーマス・シェラトンなどのトップデザイナーが出版したパターン・ブックから流行が広まるようになった。マホガニー材は引きつづき上流の館でもっとも人気のある木材だったが、産地の違う、以前よりも軽い材質のものが入ってきたので、最上級の家具を仕上げるとき、波打つ木目の模様が出た薄い板を化粧張りするということもできるようになった。1770年代からは、単なる木彫細工の家具はしだいにすたれる。明るい色のサテンウッドを使った装飾的な象嵌[図1.13]をほどこしたもの[右上]が人気を集めるようになった。そして、1780年代末には、家具に色を塗って装飾することがしばらく流行した。このころマホガニー材の家具が寝室で使われたかもしれない。古い家具は寝室に移動される習慣があったからだ。それでもなお、新しい脚付き整理だんす（コモード）や手洗い鉢を置くスタンド、更衣室（ドレッシング・ルーム）に置くための小さな家具などの注文が、一流の家具メーカーには大量に舞い込むことになった。

図4.13：アダム兄弟の家具：アダム兄弟は家具を直接生産したわけではないが、彼らは家具デザインにも大きな影響を与えた。ヘップルホワイトとシェラトンのどちらも、アダム兄弟のデザイン要素を、より安い自分たちの製品に取り入れた。アダム兄弟は、椅子の背もたれには古代ギリシャの壺や竪琴（リラ）の形を使い、脚は繊細な丸みを持たせるか、または四角にし、足先はスペードの形に仕上げた。装飾には、スイカズラ（ハニーサックル）や、穀物の殻（ハスク）や、丸やだ円の、皿に似たギリシャの飲み物を注ぐ装飾的な杯（パテラ）といった模様や、くぼんだ溝彫り装飾（フルーティング）などを用いた。椅子の背も、丸、だ円、盾の形にして布張りをする場合もあった。そして彼らは、家具に色を塗って仕上げる流行に関してもひと役買った。実のところ、彼らの手がけたインテリア・デザインのセットには、素材のままの色で仕上げた家具がほとんど含まれていないものもある。ロバート・アダムは1792年に、弟のジェームズは1794年に死去した。しかしその先の長い年月のあいだ、彼らの影響はつづくことになった。

― 中期ジョージ王朝様式 Mid Georgian Styles ―

図4.14：ソファ：チューダー朝やスチュアート朝時代の家では、快適さという点ではほぼ絶望的だった。長椅子（ベンチ）や背もたれのない腰掛け（スツール）、まっすぐな背もたれと、2人かそれ以上が座る細長いシートをそなえた背高長椅子（セトル）くらいしか選択の余地がなかった。17世紀末に、これらは詰め物をした小型の長椅子（セティー）や長い椅子（ロング・シート）に進化していった。ジョージ王朝時代に人気があったものは、椅子型の背を持つ小型の長椅子（チェアバック・セティー）で、これは文字通り木製のふつうの椅子の背が2つ以上、詰め物をした長いシートのうしろに立っているというものだった。ソファという言葉はおそらくアラビア語の「サファー」から来たもので、詰め物をした長い座席という意味だ。このソファが最初に現れたのは1700年代の初頭で、全体にたっぷりと詰め物をしたセティーの大きいバージョンにあたるものだった。上図は18世紀末のソファの例。

図4.16：田園風の家具：かつて、田園地帯では地域に根差した（ヴァナキュラーな）デザインのオーク材の家具が作られていた。しかし、この時代には、地方でも流行のデザインを真似たものにとってかわられつつあった。ふつうは背もたれのみに都会の流行を取り入れた。上図の18世紀末の椅子もそうで、このはしご型の背もたれは、北部地方で人気があった。

図4.15：ヘップルホワイトの家具：ジョージ・ヘップルホワイトについて、彼が1760年代にロンドンにやってくる以前のことはほとんど知られていない。そして、彼が家具の生産を指揮していた期間は短く、1786年には世を去った。一流の家具デザイナーとしての名声と、ほかの家具製造業者への影響力は、彼の死後、その夫人が1788〜9年にかけて『家具製造業者と室内装飾業者のガイド』を出版したことにより築かれた。夫人はその後も、ヘップルホワイトの名で家具製造業を続け、成功を収めた。ヘップルホワイト風の椅子は、盾形の背もたれが特徴で、左図のように、英国王太子の紋章である羽根飾りの図案をあしらっていることも多い。とはいえ、ヘップルホワイト自身は、短い支柱の上にだ円形や、ハート形や、車輪型の背もたれを乗せるというデザインもよく使用している。また、半分の車輪型の図案を背もたれの下の部分にあしらうことも多く、曲線でできたパーツと、それにぴったり合う、先に向かって細くなる脚を好んで採用していた。

33

図4.17：シェラトンの家具：1750年頃に生まれたシェラトンは、青年時代にはバプテスト派［幼児洗礼を否定し、成人の自覚に基づく信仰を重視する教派。英国国教会から分離した］の宣教師だった。彼がロンドンで1780年代に起業した家具デザインにおいても、清教徒（ピューリタン）的な簡素さが感じられる。シェラトンは曲線よりも直線を好み、椅子の背もたれや一番上の横木、先端が指ぬき形になった脚、そしてひじ置きの根元の支柱もまっすぐだった。シェラトンはつねに、背もたれの下の端に横木を入れており、シートと横木のあいだには目立ってすき間ができた。このことで形に制限はできたはずだが、彼の作る椅子は優雅で装飾的だった。サテンウッド材をたっぷりとはめ込んだ象嵌細工に、絵を描いて仕上げていた。家具に絵を描くというアイディアを、シェラトンは熱心におしすすめた。硬材（ハードウッド）［オーク、マホガニー材などの硬い木材で高級とされる］を使うときは左図のように描いた。また、軟材（ソフトウッド）を使うときは、全体を白や緑のワニスで塗り、濃い色か金色を塗って地の色からきわだたせた。彼のデザインは『家具製造業者と室内装飾業者のための図面集』（1791～94年）の出版によって広まったとも言える。そしてシェラトン自身は1806年に死去したが、その後の摂政時代になっても、彼のデザインは強い影響力を保っていた。

図4.18：照明：現代の家において、かつて過去の明かりがどれほど暗かったのかを想像するのは難しい。この時代まで、ほとんどの人はろうそくや灯心草ろうそく（ラッシュライト）の薄暗い明かりでなんとかしなければならなかった。灯心草ろうそくは、その名のとおり、灯心草を獣脂にひたして作ったものだった。これらの明かりは汚く、臭く、すぐに燃え尽きてしまう。一方、そうではない蜜蝋のろうそくは金持ちにしか手の届かない高価なものだった。この状況を改善するために、壁に突き出し燭台（スコンス）を取り付け、そのうしろには鏡をセットして、光を映し、明るさを増していた。この突き出し燭台は、枝付き燭台（キャンデラブラ）やシャンデリアとデザインをそろえてあった。こうした何本かのろうそくをまとめる器具によって、明るさを強めていた。しろめ［ピューター。スズを主成分とする鉛との合金］、ガラス、銀、陶磁器などの細長いろうそく立ては1750～60年代に人気があった。1770年代には溝彫りをしたコリント式円柱のデザインが現れ、1790年代には太めの鉄製のものや磨いて光らせた金属のろうそく立てが流行った。明かりを得る別の方法というと、主にオイルランプがあったが、当初は全体的に明るさは頼りなく、汚れがひどく、1780年代に新しいタイプ［アルガン・ランプ］が売り出されたときには、大幅な改善となった。このランプは、灯心のまわりを空気がめぐりやすくなるよう設計されていた。なたね油やオリーブオイル、ヤシ油などを入れる容器が、炎よりも上の位置にセットされており、重力によって炎への燃料の流れをよくしていた。右図もそうしたつくりになっており、19世紀初頭のもの。

第5章

摂政様式
Regency Styles

1800-1840

図5.1：家族の部屋：大きなテラス・ハウスの1階にもうけられた私的な部屋。主人一家が娯楽や、軽い食事や、手紙を書くことや、読書などに使っていた。インテリアは摂政時代（リージェンシー）ならではの特徴を示している。縦縞の壁、溝彫りした暖炉の外枠、そして、かたくるしさのない家具の配置など。

　ジョージ四世が実際に摂政王太子（プリンス・リージェント）であった時代は1811～20年のあいだにすぎないが、建築とインテリア・デザインにおける摂政様式（リージェンシー・スタイル）には明らかな特徴があるため、この用語があてはめられる範囲は実際の歴史上の期間よりも広く、1800～30年代か、場合によってはもっとあとまでを含めることが多い。この数十年間は、軽薄さや退廃性（デカダンス）に結び付けられているが、これは主に、王太子自身が同時代の世間からどう見られていたかということに影響されている［ジョージ四世は浪費家・享楽的な人物として知られた］。しかし実際には、当時の社会は大きな脅威にさらされていた。まずナポレオン、そして対仏戦争の余波があったからだ。革命が国中に広がるかもしれないという恐怖は、戦争が終わっておおぜいの兵士たちが帰還したものの仕事がない、という状況におちいったとき、ますます高まった。この世相は、上流階級の人びとが、より品位のある、博愛的な自分た

ちのイメージを広めなければと感じる契機となった。そして、国政の支配者たちにとっては、さまざまな権利を、もっと人口の多数を占める下の階級にまで広げていかなくてはというプレッシャーとして働いた。こうして、強い影響力を持つ新しい中流階級が発展することになった。

ナポレオンとの戦争が及ぼした影響のひとつには、ヨーロッパにグランド・ツアーへ行く慣習がいきなり中断したことがあげられる。大陸旅行のかわりに、貴族の若者たちは自国の風景や中世の廃墟に関心を向けた。あるいは、成長期を迎えつつあった大英帝国の、植民地との貿易をとおして、はるか遠くの国の文化に目を向けた。たとえば、愛国的な誇りを込めて、力強い城館型の大邸宅を建てる者もいれば、コテージ・オルネ [絵になる効果を持つよう設計された19世紀イングランドの小さなコテージ] や、チューダー様式の田舎風の家で埋め尽くされた村を新たに作った人もいた。そして、ごく一部では、極東や古代エジプトへの好みを取り入れた風変わりな建物も作られた。このような様式は、より伝統的な古典様式の影響下にある館とはまったく違っていた。古典様式に影響された館は、なめらかな塗料の化粧しっくいで覆い、きれいに磨いて石に似せた色を塗ってできていた。このタイプの館は、この時代に新しく作られた住宅地で多数を占めた。ロンドンの郊外や、チェルトナムやリミントンのような温泉町、そしてブライトンに代表される海岸リゾート地などに、猛スピードで建てられていった。

1軒建ての住宅 (デタッチト・ハウス) と、この時期に初めて現れた2軒建て (セミ=デタッチト) の小住宅 (ヴィラ) は、現在でもおなじみの間取りに近づいていた。入口の廊下 (エントランス・ホール) の左右に正餐室 (ダイニング・ルーム) と応接間があり、寝室は上の階にあった。もっと規模の大きいテラス・ハウスでは、1階の床は数フィート [1フット=30.48センチメートル] 持ち

上げられたので、扉にたどり着くには階段をのぼることになり、下には半地下階が作られて、それにより使用人の仕事部屋により多くの明かりと空気が入るようになった。屋外の環境を家の中に取り入れるという流行があり、壁の高さいっぱいの上げ下げ窓や、のちにはフランス窓 [外に出られるようになっている観音開きのガラス窓] が主要階の両端につけられるようになった。注意深く位置を決めた鏡が観葉植物や外からの光を映し、浅い弓形に張り出した出窓から、部屋にいる人は、道行く人びとのおしゃれに着飾った姿を眺めることができた。

部屋の天井は少しずつ高くなってきていて、ジョージ王朝時代の初期より30センチメートルかそのくらいは違いができていた。家具調度品は、洗練された形、または生い茂る植物をかたどっていることもあったが、この時代のデザイ

図5.2：摂政時代の大きなテラス・ハウスの透視図。半地下のつくりで、地下室により光が入るようになっている。使用人の仕事部屋は、専門の目的によって分けられるようになったので、上図の家の場合は、キッチンは裏庭の、食品保管室 (パントリー) のうしろに独立した建物として作られている。2階のバルコニーとフランス窓にも注目。

摂政様式 REGENCY STYLES

ンは、曲線より直線が好まれる流行があった。戦争があったにもかかわらず、インテリアにおいてフランス帝政（アンピール）様式には多大な影響力があった。この流行は、19世紀初頭に『古代の装飾的建築の腐食銅版画（エッチング）集』が出版され、使える古典様式のパーツの種類が一気に増えたことや、ナポレオンの遠征により古代エジプトの遺物が発見されたことも原因となった。こうした幅広いお手本のほかに、この時代に新しく加わった要素は、より派手な色の取り合わせや、ストライプの壁紙や布地だった。そして、前の時代に引きつづき、にせの素材を使うことは許容されていた。たいていのインテリアは、絵を描いたり、色をつけたり、表面に木目を描いたりしていた。ほんものの素材は、最上層の家でしか使われなかった。

図5.3：寝室：摂政時代の大きな寝室。四柱式寝台には、溝彫りのされた細い円柱が使われている。衣装だんすには引き出しがついており、全身の衣装をそのまま吊るせる高さのスペースはない。白いベッドリネンはこの時代に普及していたもので、色味を補うために、壁の色としては青と黄色がすすめられていた。部屋の片側に、独立した更衣室がついていない場合、寝室に洗面台を置くことになった。これは木製の背の高い家具で、上に開閉できるふたがついており、洗面鉢を隠していた。

図5.4：応接間：この時代までに、食事のあとは男性たちが正餐室にとどまり、女性はより女らしい特徴をそなえた応接間にひきとることが習慣となっていた。レディたちの衣装は、この時代には正装でもさほどかさばらないものになっていたので、家具も気軽に動かしやすいものに変わっていたようだ。結果として、家具から壁を保護する腰高の横木は引きつづき使われていた。たっぷりと詰め物をした椅子、小型の長椅子（セティー）、ソファ、安楽長椅子（シェーズ・ロング）[**図5.18**]、天板の両端が折りたためるようになった低いソファ・テーブル、ベネチア製のストライプのカーペットなどなどがこの時期には人気があった。

図5.5：壁：壁紙の人気が高まっていた。壁紙は上図のように、布地の装飾的な質感や模様を真似ていた。たとえば模様が浮き出すフロック加工 [図3.10] や、チンツ [P.76] に似た風合いで木目調の効果が出る波紋織り（モアレ）、はっきりしたストライプなどを模した壁紙が、この時代の特徴だ。濃い色の壁のうえに絵を描いて装飾したり、金箔を使ったりもした。正餐室にはエビ茶色やオレンジがかった赤が、図書室や応接間には緑が好まれた。紺青色（ロイヤル・ブルー）や硫黄色も使われた。繰形は壁と同じ色で塗られる場合もあれば、白地に金色の細かな装飾をほどこして目立たせることもあった。色のコーディネートをするようになり、カーペットとカーテンと、ソファや椅子に張った布は、かつてはそれぞればらばらな色や模様でも問題なかったが、この時代には壁との調和をはかるようになった。

図5.6：階段：飾り気がなく四角の手すり子と、濃い色の木製の手すりの端が、階段の一番下の段で渦巻き状になっている [右] という特徴によって、摂政時代の階段であることがはっきりわかる。ものによっては、もう少し装飾的な金属の細工をほどこされることもあった [左]。階段の上の屋根には天窓をつけた。

図5.7：扉：摂政時代の6枚パネルの扉。図のなかにパーツの名前を示した。額縁には溝彫りがつけられ、頂上部の左右の端に牛の目 [ブルズアイ。同心円型の飾り] がほどこされているのが、とてもわかりやすい摂政時代の特徴で、これらの飾りはドア枠のほか暖炉にも使う。だ円か円形の金属製のドアノブと、その上には真鍮の指板 [扉に指紋がつくのを防ぐ板] をつけることが好まれた。鍵については、初めは扉の表面に取り付けるタイプだったが、この時代の末期には、扉をくり抜いて内部に埋め込むタイプのものが普及した。人びとがプライバシーを重んじるようになったことの表れだ。

摂政様式 REGENCY STYLES

図5.8：暖炉の外枠：暖炉の枠は、大理石か硬材を使うか、または軟材に色を塗って作った。左図のように古典様式で作ったものや、右図のように牛の目をそなえたものが一般的だった。

図5.9：レンジ：鋳鉄[図2.5]のキッチン・レンジは18世紀に作られ始めた。幅を調節できる火格子の横にオーブンがつけられ、反対側には湯沸しをつけたタイプが最初に現れたのは1780年代のことだった。摂政時代には、湯沸しは火格子の裏側まで広げられた。それにより左図のように火格子の幅を狭く調節してあるときでもいつでも湯沸しを熱することができた。このようにごく基本的な、開放式のレンジは炭鉱付近のエリアか、大都市に見ることができた。

図5.10：火格子：上図左と中央の例のように、煙突への通り道をふさいで通気を調節できる、鋳鉄の調節弁つき火格子（レジスター・グレート）はこの時期に普及した。1797年に、ラムフォード伯爵が石炭の火を効率よく燃やす方法をあみだした。それは、火格子のバスケットの位置を低くし、煙突への入り口を小さくし、炎の位置を前に出して、左右の壁をななめに広げることにより、より多くの熱を反射させて部屋へ送り出すというものだ。しかし、以上にあげた改良点のうち、広く受け入れられたのは最後の2点のみだった。ホブ・グレート[図4.6]は引きつづき人気があり、上図右の火格子にもつけられている。

39

図5.11：家具：摂政時代には非常に幅広いタイプの家具が作られてはいたが、とりわけ1830年代には、飾りは少なく、18世紀のものに比べて表面はあっさりしたものへと変わっていた。ヘップルホワイト風の曲線や渦巻模様は、19世紀の初めの10年ほどのうちに、まっすぐで優雅な線にとってかわられた。それでも、脚は前に向かってサーベルのようにゆるやかにカーブしており[図5.12、5.13]、右図のように弓形に張り出した形の家具に人気があった。ナポレオンとの戦争があったにもかかわらず、フランス帝政（アンピール）様式は、はっきりとイギリスのデザイナーに影響を与えていた。ポンペイやギリシャやエジプトでの新発掘に影響されてできたアンピール様式の、ぜいたくで、強烈で、カラフルなデザインが、イギリスに取り入れられることでイングリッシュ・エンパイアという様式が作り出された。このころ、出版物の影響によって古典様式の正しい形と装飾が使われるようになった。1799～1800年に『古代の装飾的建築の腐食銅版画（エッチング）集』が出版され、1807年にはトーマス・ホープが『家具と室内装飾』という本を出した。ホープは、ほんものの古代の家具を手本にし、羽根の生えた動物や、竪琴（リラ）や、エジプトの頭像などを飾りとしてあしらって仕上げた。ただし、エジプトの装飾的スタイルに人気があったのは、主として19世紀の最初の10年間だった。こうした線画とデザインは、より大衆的な中流階級の利用者に向けて薄められた形で広まった。まずシェラトンが、1803年に『家具事典』を出版し、そして1804～6年にかけて『家具製造者と芸術家のための百科事典』を出し、さらに1808年にはジョージ・スミスが『家具と室内装飾のデザイン・コレクション』を出版した。中国趣味の流行はつづいており、黒と金のうるし塗り仕上げは人気があった。同様に、インドやゴシックがテーマの家具も受けが良く、こうした異国風や国内文化の要素を古典様式の形の家具に加えることも受け入れられていた。摂政様式の家具は、主な材質にはマホガニー材、化粧張り（ヴェニア）には紫檀（ローズウッド）やゼブラウッド［縞模様の出る木材、特に熱帯アメリカ、アジア、東アフリカ産マメモドキ科の木］を使っており、真鍮のはめ込み細工で細かい装飾を作るという手法もよく使われた[図5.12]。

図5.12：ソファ・テーブル：この時代には、けだるくリラックスできるものが趣向として好まれた。そのため最上級の家には、低い背もたれと、端の部分が渦巻き状になったソファが必須のアイテムだった。ソファのそばには、摂政時代の新発明であるソファ・テーブルを置くようになった。背は低く、両端は垂れ板（フラップ）になっていて、ゆるく曲がった脚にはライオンの爪をかたどった車輪（キャスター）がついていた。この車輪で、人が動く手間をはぶき、テーブルごと動かすことができた。

摂政様式 REGENCY STYLES

図5.13：ダイニング・テーブル：摂政時代には、テーブルは正餐室の中央に置いて動かさずに使うようになった。そのため、便利な垂れ板式や挿入式の拡張板は必ずしも必要なくなったが、それでもまだ使われている家もあった。最上の品は、右図のようにどっしりした支柱（ペデスタル）を、真鍮の車輪がついた複数のサーベル型の脚に乗せてあった。天板が長方形なら支柱は2本、円卓なら1本だった。この脚の形は、より小さなサイドテーブルの場合にも見られた。

図5.14：鏡：凸面のガラスを、金箔をほどこしたしっくい細工か木彫細工のフレームにはめ込み、枠の外周には球形の飾りを並べた丸い鏡は、摂政時代の特徴となっている。ぶどうのつるやシンプルにうねる月桂樹の葉のデザイン（ウォーター・リーフ）など、自然を表現した装飾は、この時代の後期に人気を集めた。鏡やその他の家具のてっぺんにワシの像を乗せるデザインは、1800年頃のフランス帝政様式に刺激を受けている。一方、ロシア風のワシの像は、ナポレオンがロシア遠征に大失敗してから、好んで使われるようになった。

図5.15：シフォニア：背の低いサイドボードの一種で、この時期、中流階級の家によく見られた。上図は基本的なよくある形の例。前面に2枚の扉をそなえ、上部には高く立ち上がった棚があり、さらにその背面の端には穴の開いた真鍮(しんちゅう)のふちどりがついている。ガラスの扉の内側に、ひだを寄せた絹の布が張ってあるところが、はっきりとした摂政時代の家具の特徴だ。

図5.16：椅子：摂政時代の椅子は、全体的にその前の時代よりも背が低かった。材質はマホガニー材かローズウッド、または左上のイングリッシュ・エンパイア様式の椅子のように、色を塗った軟材で作ることもあった。脚はたいていまっすぐで、円柱状の、先細（ペグトップ）になっていた。溝彫りの装飾をほどこしたものも多かった。当時の人気のパターン・ブックを真似て、サーベル型にカーブした脚をそなえ、金箔や真鍮で古典様式の細かい飾りをつけた椅子もあれば、海軍をイメージしたイカリやロープなどの装飾をあしらったものもあった。背もたれの形は時代が移るにつれて変わる。背もたれが垂直のタイプよりも、左上や右下のように、背もたれの一番上に幅広の横木を使い、水平の背板を渡したもののほうがより広く使われていた。この時代に特有の形は、フランス風の安楽椅子（ベルジェール）**[右上]**。詰め物をしたクッションを、マホガニー材の骨組みの上に張り、左右や背には籐を使って、さらなる快適さが得られる形になっている。

摂政様式 REGENCY STYLES

図5.17：布地：この時代には、家具やカーテンに使う布と、壁に貼る布やカーペットを、とてもおしゃれなインテリアデザインの計画にしたがってコーディネートすることが多くなった。濃い色の模様を、同系の薄い色か、または反対色の背景のうえに捺染（プリント）して作った柄が人気となった。家具に貼る布は織布か捺染生地で、シルクの生地にストライプ柄[左]やダマスク[中央]、チンツ[右][P.76]、そのほか、図書室や正餐室には革も使用された。日常の使用で椅子が汚れるのを防ぐために、覆い布がよく使われた。家具とカーテンの模様を同じものにすることも多く、メインとなるデザインのモチーフが椅子の背もたれの中心にくるようにした。花輪、竪琴、スフィンクスなどの古典様式の要素が使われ、また、ストライプはこの時代の非常にはっきりとした特徴となっている。深緑、濃い黄色、ロイヤル・ブルーや赤などの色に人気があった。赤はとりわけ1820〜30年に流行した。

図5.18：安楽長椅子（シェーズ・ロング）：摂政時代のソファは、ギリシャの寝椅子のように端が巻き上げた形になっており、脚には木彫細工がほどこされたものが多かった。このソファの変化形として、寝台兼用ソファ（デイベッド）がある。これは、詰め物をした長いシートの端に、斜めに傾いた頭置きがあり、使う人が快適に寝そべることができるようにしたものだった。摂政時代に人気のあった、左図のような特定の形のものを安楽長椅子（シェーズ・ロング）という。端を巻き上げた頭置きと、こってりした木彫細工で飾られた木の骨組みをそなえる。濃い色の木材部分に、真鍮の線と装飾のモチーフをはめ込んだ象嵌細工で仕上げることもこの時代には人気があった。1830年代には、金属製のらせん状のスプリングを仕込んだシートが作れるようになり、さらに快適さが増した。

43

図5.19：建具金物：17世紀以前には、家具には木製の握り（ノブ）か、鉄製の部品がついていた。しかし、ウィリアム三世とメアリー二世の時代に、真鍮製のリングが、同じ幅の金属の板（バック・プレート）に垂れ下がる構造の取っ手が使われるようになった。18世紀の初頭のバック・プレートには穴をあけたデザインのものが多かった。そして少しあとになると、垂れ下がる取っ手の両端に、薔薇のデザインをあしらうのが一般的になった。19世紀に入ると、こうしたプレートと取っ手に最新流行の古典様式のモチーフで凝った装飾をほどこしたもの[**中央**]が見られる。また、暖炉や扉の外枠に使われていたブルズアイ[**図5.7、5.8右**]に似た、同心円の模様をつけた丸いバック・プレートの外側を囲むように円形の取っ手をつけたもの[**左**]もある。これは摂政時代に特有のデザインだ。ライオンの頭の取っ手[**右**]は、18世紀末に流行となった。扉には大きいもの、家具には小さく作ったものをつけた。

図5.20：繰形装飾：胡麻殻繰形と溝彫りは、摂政時代の家具と建具に使われる装飾の特徴。

胡麻殻繰形 Reeded　　溝彫り Fluted

図書室　　正餐室　　カード・ルーム

図5.21：ベル盤：とても大きな館で使われた新型の設備で、使用人を呼び出すことができた。前の時代の使用人は、ほかの部屋につながったホールに座って、呼ばれるまで待機していなければならなかったが、ベルのシステムが導入されてからは、各部屋と使用人ホールまたは廊下にあるベル盤が、パイプの中を通る線でつながったので、主人たちと使用人のどちらにとっても便利になった。

第6章

初期ヴィクトリア様式
Early Victorian Styles

1840-1880

図6.1：応接間：ヴィクトリア時代風のインテリアといったとき想像されやすいのは、濃い色で、ごちゃごちゃした模様を使い、大量の家具調度品で埋め尽くされた様子だろう。こうした特徴は、1860～70年代の応接間においては、上図に見るとおり、たしかに真実だ。あらゆる種類の家具や装飾品、観葉植物、ついたてなどに加えて、ピアノも欠かせないもので、これらすべてが持ち主の裕福さと趣味を披露するために寄せ集められたものらしい。

　初期から中期にかけてのヴィクトリア時代は、社会に大きな変化のあった時期のひとつだ。この変化は、暗い色と色味の多さ、ごちゃごちゃとものあふれたインテリアとして表れ、1860～70年代の特徴となっている。あらゆる階級の人びとの財産が、突然、激しく変動した時代だった。全体的に見れば、この時期の終わりにかけて、給料は上がり、労働環境は改善した。おおぜいの人びとが田園地帯から都市部へと移動したが、この大移動によって貧民街が生み出されてしまったために、逆に金持ちは郊外に抜け出して、新しく開発された住宅地

に移った。中流階級の人数は増え、影響力と野望を強め、新たに勝ち得た自信を自分たちの家によって表現した。大量生産品によってぜいたくな家具調度品に手が届くようになり、美術館やショップや雑誌などの普及によって、良い趣味を学んだ中流の人びとが、インテリアを整えることが可能になったのだ。彼らの息子たちは大学に行き、上流階級のランクに加わることができた。このヴィクトリア時代の紳士たちは、卒業後には、ヨーロッパへのグランド・ツアーではなく、遠い植民地に行ったり、イギリス国内、ブリテン諸島のなかで、中世の廃墟や山の多い風景をめぐる旅に出たりした。刺激を求める場所が変わったことは、当時のイギリスにおける様式に直接的な影響を与え、それまで主流として入ってきていたヨーロッパの流行を切り離すことになった。

1840〜50年代には、古典様式の柱式をかたく守ろうとする人びとと、自国産のゴシック様式がよりふさわしいと考える人びとのあいだでせめぎ合いが起きていた。フランス革命に続いてナポレオンとの戦争が起き、中世の品々が大量に市場に出回るようになって、それと時を同じくして中世の建築についての詳細な研究書が初めて出版された。この本がA・W・N・ピュージンのようなデザイナーの情報源になった。彼は先のとがった尖頭アーチやゴシック様式のモチーフを、新しい芸術の形に変身させた。ピュージンと、その影響を受けたデザイナーたちは、建築に関して誠実であるべきだと主張し、摂政時代のにせものの素材を拒否した。彼らは、部屋の間取りは左右対称から解放されるべきだし、表面の装飾は平面でなければならないと信じていた。この時期初めのインテリアは、摂政時代末期に受け入れられていた様式を混ぜ合わせたものになっていた。しかし1860年代には、ゴシック様式とピュージンの唱えた原則が、流行最先端の家に影響を与えていた。チャールズ・L・イーストレイクの『家庭の趣味へのヒント』のような本や、ウィリアム・モリスによる仕事が、趣味の良いインテリア・デザインを後押ししてはいたが、それでも大半の中流階級の家主たちは、ごちゃごちゃした柄で、大量生産品の、ゴシック様式や花柄の壁紙を選んでおり、色の取り合わせもばらばらであった。こうした中流の人びとは、模様や、ごてごてした表面の装飾への愛着を形にすることを優先し、デザインのクオリティや、家具の正しい配置は二の次にしていた。

売り出される家屋においては、引きつづきさまざまな大きさのテラス・ハウスが多数を占めた。2軒建ての家（セミ、またはセミ＝デタッチト）は割合としてはまだ少なく、1軒建ての小住宅（デタッチト・ヴィラ）はもっとも裕福な金持ちの

図6.2：この時期に、キッチンは地下階から移動し、建物のうしろの部分に配置されるようになった。そして上図のように、大勢の客の料理をまかなうことができるほど広々とした大邸宅のキッチンから、建物の後部に増築された小部屋まで、規模はさまざまだった。小さな家の場合、たいてい料理の下ごしらえは奥の居間でおこない、洗いものは背面の洗い場（スカラリー）でおこなった。キッチンには必ず、周囲から独立した作業台と、開いた棚のある食器戸棚、そして鋳鉄製のレンジがあった。レンジには湯沸しとオーブンがついていた。また、最大級のキッチンでは、開放式の直火の炉もそなえている場合もあった。壁はふつう、水性白色塗料（のろ）を塗った部分とタイルの部分に分けられていた。

―― 初期ヴィクトリア様式 EARLY VICTORIAN STYLES ――

家という扱いで、この時代には左右非対称のデザインで作られるようになっていた。家族にとってプライバシーが重要なものだと考えられるようになり、住宅の建築は、この時期のあいだに、次第に公共の目から身を隠すものになっていった。通行人を眺めるためのバルコニーはなくなり、塀や前庭が、外からのぞき込む人の目を避けるのに役立った。使用人の使う部屋は、地下室から出てきて、より大きな後方の増築部分に置かれた。このつくりによって、使用人は裏階段を上り下りし、家族や客と顔を合わせる機会を最小限に減らすことが可能となった。中流階級の家は、ほとんどがこの構造を真似たが、後方の増築部分の背は低く、初めは1階建て、のちには2階建てになった。この2階には追加の寝室か新型の浴室が作られた。寝室が作られたあと、すぐに浴室に改装されることも多かった。

玄関ホール（ホールウェイ）は、客がまずここで待ち、次に家の人間に会うため中へ案内される場所だった。これはプライバシーを求めるヴィクトリア時代の人にとって重要な部屋で、一番小さいタイプの中流階級の家にさえ、細い通路の形で押し込まれていた。正餐室（ダイニング・ルーム）は男性らしい特徴を保っていた。すなわち、濃い色の模様と、頑丈な暗い色の木材か、黒い大理石の枠をはめた暖炉があった。とはいえ正餐室は、応接間ほど混み合ってはいなかった。応接間はあらゆる種類の装飾品、本、絵画、観葉植物の倉庫になっていた。大きい家では、以前よりももっと目的の絞られた、たくさんの部屋が作られるようになっていた。午前用の居間（モーニング・ルーム）または朝食室（ブレックファスト・ルーム）に加えて、書斎または図書室があった。鏡板張りか革を真似た壁紙と、ゴシック様式かエリザベス朝様式の家具と、鎧兜、あるいは剥製の動物などがこの時代の図書室の特徴だった。喫煙室またはビリヤード・ルームは、ムーア［ヨーロッパにおける、北西アフリカ地方のイスラム教徒の呼称。漠然とイスラム教徒一般を指すこともある］風か、トルコ風のインテリアでまとめられていることが多かった。これらの

図6.3：玄関ホール：来客を応接間や客間へ案内する前に、待っていてもらう場所として、玄関ホールは家の主人にとって重要な場所になった。模様の入った陶器のタイルを貼った床は、この時期のもっとも目立つ特徴で、1850年代からは色とりどりのタイルが流行った。壁を保護するために腰高の横木（デイドー・レール）がつけられ、そこから下の壁は、1860年代以降には、革や大理石に似せた素材や、木製の鏡板や、壁用のタイルで覆われていた。1870年代末からは、その場所には浮き出し（エンボス）加工の壁紙を貼り、上の部分には、茶色や、暗い赤色、深緑の模様入りの壁紙が人気となった。左図は、19世紀末の幅が広めの玄関ホールの例で、正面の扉には窓ガラスをはめ込んであり、鋳鉄製の傘立てが置かれ、小ぶりの暖炉と木のホール用椅子がある。テーブルは狭いスペースをうまく使うために壁にぴったりと添う形になっていた。

装飾により、当時の男性は悪趣味だという評判を招いてしまっている!

もう少しつつましい中流階級の家庭においては、特別な機会のためにとっておかれる部屋は、正面に置かれた客間（パーラー）だった。日常用の居間（リビング・ルーム）は奥にあり、キッ

図6.4：寝室：大きな家では、カップルが別々の寝室を持つ習慣が続いていたが、寝室どうしは扉でつながり、レディの寝室には婦人の小間（ブドワール）が、紳士の寝室には更衣室（ドレッシング・ルーム）が付属していた。中流階級は夫と妻のベッドをツインにすることによってそれを真似た。この時期、子どもの寝室にも、大きな変化が起きた。男の子と女の子の寝室を別にする必要が出てきたことだ。この改良のため、主人一家には、追加の部屋を作らねばならないというプレッシャーがかかった。木製の四柱式寝台をまだ使っている家もあったが、この時期には天蓋が半分だけついており、頭の部分のみにカーテンを引けるようになっている半天蓋つき（ハーフテスター）寝台が人気となった。1850年代には、真鍮製の骨組み（ベッドステッド）が広く普及した。とはいえ、ベッドのカーテンはゴミがつきやすいため、1860年代には流行遅れになった。主寝室はいまやプライベートな家族の部屋となり、装飾や調度品はほかの部屋よりも簡素で明るいものになった。壁には、シンプルな繰り返し模様や花柄の壁紙を貼るか、薄いピンクやブルーかグレーで塗った。そして、コーニス［図0.1］はインテリアの布地とそろえた色で引き立たせた。寝室のカーテンは、玄関ホールや応接間類のものよりは、やや明るい色で、飾り気がなかった。厚手のコットンかリネンでできたクレトンや、チンツ、浮出し模様が出るコットンの浮畦縞（ディミティ）、そして模様入りのモスリンが、布地として人気があった。

図6.5：浴室：水道本管の改良によって、上の階まで水を送るのに必要な水圧が得られるようになり、排水も向上したことから、1860年代以降、新しく建てる家においては、実用に耐える、専用の浴室が作られるようになった。こうした初期型の浴室は、バスタブと洗面台をそなえていることが多く、どちらも鏡板でくるまれていた。なお、この洗面台のことを、当時はラバトリーと呼んでいた。

図6.6：天井板：天井は、色とりどりの彫りの深い繰形の模様を使い、部屋の様式にマッチさせるか、または飾り気のない白いものになった。白い天井の場合、照明の上に、上図のような薔薇形の台座（シーリング・ローズ）をつけて、すすの跡がつくのを隠していた。

初期ヴィクトリア様式 EARLY VICTORIAN STYLES

チンまたは洗い場はその後ろにあった。浴室は、この階級の家には1870年代から普及し始めたが、初めは最上級の家では人気がなかった。金持ちはいまだに数多くの使用人に、熱い湯を自室のバスタブまで運び上げさせていたからだ！ トイレは、下水道が改善されるのにともなって、1860年代から主家のなかに設置されるようになっていた。初めは土砂散布式の便所（アース・クロゼット）に人気があった。土、おがくず、灰などをバケツに落とすしくみで、場所は壁の中か、階段の下に組み込まれていた。しかし、1870年代には水洗式便所が現れ、上の階の小さな部屋か、建物の背後の壁に、差し掛け屋根の小屋として設置されるようになった。

図6.7：壁の装飾：壁を繰形で上下に分割する流行は、19世紀の中盤に不人気になった。幅木（スカーティング・ボード）は茶色に塗るか、上質な木材に見せかけるため木目を描いた。コーニスは、はっきりした色を使うか、内装の布地と反対の色で塗っていた。この時期の初めのころは、薄い色もまだ使われていた——クリーム色、グリーン、ピンク、薄紫（ライラック）、そしてブルーなど。しかし、1850年代にはもっと濃い、たとえば茶色、赤、赤褐色（テラコッタ）、黄緑（オリーブ・グリーン）、濃いワイン色、そして紫などが好まれた。この時期の終わり頃には、もう少し控えめな、灰緑色（セージ・グリーン）や薔薇色などの人気が高まった。A・W・N・ピュージンやウィリアム・モリスなどのトップデザイナーたちは、シンプルで平面的なデザインと、繰り返しのモチーフの壁紙が良いと主張した[**上列**]。しかし、デザイン性に欠けるけばけばしい花柄や、にせものの大理石や、有名な戦闘を描いた壁紙など[**下列**]も、いまだに大衆には人気があったと推測される。花や植物、動物や、ひし形格子紋（トレリス）の柄は、この時期の初めにはまだ引きつづき使われており、のちにはゴシック様式に影響されたデザインがしだいに前面に出るようになっていった。暗い赤や緑のフロック加工[**図3.10**]の壁紙は正餐室に、深紫（プラム）、緑、金、薔薇色や濃い青などは応接間の壁紙に使われた。

49

図6.8：カーテン：この時期、客を迎える主要な部屋のカーテンは、4枚もの厚さの層をなしていた。これはただ見せるためだけではなく、ほこりや日光が家具を傷めないように守るためのものでもあった。まず窓につけるのは横型の日よけ（ベネチアン・ブラインド）、または巻き上げ式の日よけ（ローラー・ブラインド）。後者は19世紀中盤から普及したもので、模様のない白いものか、柄入りか、ものによっては風景を描いて仕上げてあった。部屋の内側寄りの次の層は、レースかモスリンのサブ・カーテンで、窓を開けたときに引いておくことで、ほこりを吸収しながら、それでもいくらかの光を入れることができた。その次には、チンツかダマスクか、ふつうは花模様のクレトン[**図6.4**]、あるいは最上の部屋であればベルベットなどの厚地のサブ・カーテンをつけた。4枚目の層［トップ・カーテン］は、厚い浮き出し模様のコットンでダマスクに似て見える布地のブロカテルか、つづれ織り（タペストリー）などからなった。復興ゴシック様式のほとんどの家では、カーテンは木製か真鍮の棒から吊るし、左右にひだを寄せて集めてフックにかけ、裾の部分は床について広がるような形にしていた。

図6.9：陶器のフロアタイル：中期および後期ヴィクトリア時代の家で一番はっきりした特徴は、玄関ホールや、場合によっては居間にもある、陶器のタイルで模様をつけた床だ。これは、プレーンまたはクエリーと呼ばれる四角い無地のタイルと、幾何学的図形のタイルを組み合わせて模様を描くもので、色はクリーム、赤、茶、黒など。のちには緑や青も使われるようになった。また、焼き付け工法で色をつけたタイルを使うことも一般的だった。これらは中世のタイルを手本にしており、焼く前の濡れた粘土を形押しをして模様を作り、異なる色の顔料を混ぜた液体状の粘土（スリップ）を流し込んで、焼いて仕上げるという手法を使っている。出来上がった床は、ふつう、うわぐすりをかけておらず、あとから亜麻仁油かワックスを塗って磨き、光沢を出した。使用人の使う部屋の床には、ふつうは無地の赤や黒が使われた。1860年代以降は、大量生産品の、うわぐすりをかけた、お洒落な模様の壁用のタイルを、玄関ホールの腰羽目や暖炉のまわりに貼ることが流行した。盛り上がった線で模様を描き、色のついたうわぐすりで間を埋めるという手法もあった。

初期ヴィクトリア様式 EARLY VICTORIAN STYLES

図6.10：壁の繰形：腰高の横木や額長押は、必須というわけではなかったが、壁の下端の幅木はかならずつけるものだった。ヴィクトリア時代の繰形の特徴として、以前よりも盛り上がりが高くなったことがあげられ、頂点の部分はシンプルに丸みをおびている。コーニスは摂政時代のものより複雑になることが多く、19世紀の後半には、天井の側に水平に広がっているものも見られる。

図6.11：床：創意工夫が得意なヴィクトリア時代の人びとは、幅広い床材を作り出した。東洋の敷物のような伝統的なタイプもまだ使われており、もっとも上質な館ではそちらの方が望ましいとされていた。19世紀中盤のしばらくの期間、部屋の床全体にぴったり合わせたカーペットがふたたび人気となったが、やがて、掃除がしにくいという問題から、より小さくて動かしやすいカーペットのほうが好まれるようになった。このカーペットのまわりの部分にあたる床板には、色を塗るか、寄木細工を使ったが、このすき間の幅はおよそ1メートル弱だった。大量生産品のカーペットは、ゆっくりと発展していった。機械が高価だったためだが、1860年代には、安価な品が広く手に入るようになった。ループ状の繊維を切りそろえたベルベットに似たパイル地のウィルトンや、結び目のあるパイル地のアキスミンスターは、以前から引きつづき、もっとも望ましい、ぜいたくな素材とみなされていたので、主要な部屋だけに敷いて、ふだんは上からもっと安い素材で覆って保護していた。デザインに使われるものは、1840年代のシンプルな柄やストライプから、ゴシック様式のユリの紋章（フラダリス）や網目模様（トレーサリー）、四つ葉飾り（カトルフォイル）、紋章のモチーフ、ロココ様式、花柄や、果てはタータンまで、さまざまな種類があった。安価な床敷物（フロアクロス）は、床にずっと敷いたままのこともあれば、カーペットを保護する覆いとして一時的に使うこともあった。床敷物は大きなキャンバス布を縫い合わせ、サイズ[P.77]を何層か塗り重ね、最後に模様を描いて仕上げた。この模様は、ほかの敷物を真似て描くことが多かった。そうして、6か月ほどのあいだ、使うシーズンがくるまで敷いておいた。リノリウムは1860年代に使われるようになった。コルクと木の粉末を亜麻仁油と樹脂とワックスでつないでキャンバス布の下地に貼り付けたもので、平らで清潔な表面を作ることができ、子ども部屋や寝室に最適だった。こうした床張り材や敷物の下にある床板は、この時期には、機械で切断するようになったので、大きさが均一で角はまっすぐな厚板に変わった。厚板の幅は、初めは広かったが、19世紀末には細くなっていった。厚板どうしは、合わせくぎ[両端を板と板に差し込んで継ぎ合わせるのに使う釘]か、または、さねはぎ[板の一部を飛び出させ、もう一方のくぼみに差し込んではぎ合わせる方法]でつなぎ合わせて、それから色を塗るか、木目を描いて、硬材（ハードウッド）をよそおった。

図6.12：**布地のデザイン**：織り地に使われる模様として、花柄[**右**]や、シンプルな幾何学模様、ダマスク柄[**左**]、紋章のデザイン、ゴシック様式のモチーフ[**中央**]などがヴィクトリア時代初期には人気があった。1850年代に合成のアニリン染料が開発されたので、布地の捺染は、より鮮やかな色が出せるようになり、変色もしにくくなった。デザインの源はオーウェン・ジョーンズの本から得ていることも多かった。こうした派手な模様の入った布地は、カーテンにも家具の布張りにも使われた。家具に張るものとしては、無地のベルベットや、横うねの入るコットンかウールの布地であるレップも人気があった。また、カーテンも家具も、いずれも端にタッセルをつけて仕上げることが多かった。

図6.13：**暖炉の外枠**：白かグレーの大理石の暖炉の外枠は応接間に、黒に別の色のすじを描いたものは正餐室にふさわしかった。初めのうちは、デザインはごく簡素なものだった。いくつかの渦巻きか葉飾りを、しだいに奥行きの深くなる炉棚の下支えの部分にあしらうデザインはよく使われた[**上段中央**]。硬材や、彫刻をほどこした石造りのデザインは、特にゴシック様式のインテリアにおいて人気があった[**左上**]。そして、安価な軟材の外枠はどれも、ほかの素材の外見をよそおっていた。粘板岩（スレート）と鋳鉄も人気が高まった。鋳鉄の外枠は、複雑なデザインになることもあったが、シンプルな外枠は寝室や使用人の部屋に使われた[**右下**]。スモーク・カーテンまたはペルメットと呼ばれる布を炉棚にかけて垂らすことは1860年代に流行した[**右上**]。また、この時期には、小さなついたてを火の前に置いて、繊細な家具を守るのに使った。

初期ヴィクトリア様式 EARLY VICTORIAN STYLES

図6.14：火格子：上図のような、凹型で、アーチのついた火格子は、1850～60年代の特徴で、より多くの熱を部屋の中へ送るために設計されたものだった。ちょうつがいで開く通風調整弁が奥にあり、煙突への入り口を覆っている。この調整弁は、この時点でおよそ25センチメートル以下まで小さくなっていた。そして、溝のついた背後の板（ファイアブリック）もまた、空気を効率的に奥に送り、石炭の熱効果を高める役割を果たした。

け込み板 Risers
手すり子
Open string: ささら桁
（手すり子は段板の上に乗っている）
段板 Treads
Newel post 親柱
String =側板
Panelling 鏡板張り
Closed String 側桁
（手すり子は側板の上に乗っている）

図6.15：ドアノブ：19世紀半ばには4枚パネルの扉が6枚パネルにとってかわり、全体的に、繰形は厚いものになっていた。ノブの素材はふつう、真鍮、陶磁、木製で、同じ素材の指板 [図5.7] とともに使われた。

図6.16：階段：ヴィクトリア時代の人びとは、過去の様式の復興にとりつかれており、室内を歩き回ればすぐにその証拠は見つけられる。シンプルで優雅で、ささら桁に細い手すり子の摂政時代の階段は、この時代の初めにはまだ存在はしていたが、親柱をそなえた側桁が復活して、こちらのほうが主流になりつつあった。1840～80年代の家具調度品は、20世紀の芸術評論家からは、大量生産品が使われすぎているとして全体的に低い評価で片付けられているが、階段に関していえば、大量生産品のおかげで挽物の木製パーツの値段が下がったので、凝った細工の手すり子を、客の目に入るところだけでなく上の階まで使えるようになったということも意味する。幅の狭いカーペットは真鍮の細い棒で押さえて固定した。手すりの、手を乗せる部分は断面がカエルの形をしたものがこの時期には人気があった。

図6.17：正餐室の家具：階段と同じように、前の時代の優雅なデザインは、17世紀や18世紀の家具を模倣したものに置き換えられた。そのほとんどは大量生産品で、ちょっと大柄な曲線美といった具合だった。正餐室には、たっぷりと木彫細工をほどこした家具が置かれていた。たとえば硬材のテーブルは、右図のように天板の角を少し丸く削るか、両端が完全に半円になっており、脚は球根形のジャコビアン様式か、またはもっとエレガントな18世紀風になっていた。もうひとつ、この時代の目立つ特徴として、サイドボードの背面に、戸棚をつけるか、あるいは中央に鏡、左右に戸のない棚を作り、最上の銀器や陶磁器、グラスなどを飾ったことがあげられる。

図6.18：椅子とソファ：ヴィクトリア時代、座るものについては前の時代よりも快適さにおいて進歩が見られた。スプリングが入り、詰め物をボタン締めした家具が、1850年代に流行したからだ。これはまったく幸運なことで、なぜなら当時の食事は、6コース以上ものメニューが出るほど長かったからである！　バルーン形にカーブした背もたれと、革またはつづれ織りの正餐室用椅子（ダイニング・チェア）は、この時期のものであると見分けがつく[**中央**]。それと似た形は、全体に詰め物をした肘掛け椅子（アームチェア）にも使われることが多かった[**左**]。二つの椅子をつなげたように見える形をしたソファにも人気があった[**右**]。このタイプのもう少し小さいバージョンは、ラブ・チェアと呼ばれることもよくあった。ほかにも、非常に多くの様式と種類の椅子が作られており、たとえば玄関ホールに置くコンパクトなマホガニー材の椅子から、厚い詰め物をした革張りのチェスターフィールド・ソファまでさまざまだった。

― 初期ヴィクトリア様式 EARLY VICTORIAN STYLES ―

図6.19：寝室の家具：19世紀の中盤から、家具製造業者は、寝室用家具を全部そろえたセットを作り始めた。マホガニー材、紫檀（ローズウッド）、クルミ材（ウォールナット）などが使われ、1870年代からもう少し軽い素材が出回るようになった。左図のような衣装だんすは、引きつづき、内部には服をそのまま吊るすスペースではなく、棚をそなえていた。洗面台（ウォッシュスタンド）の種類は、前面が弓形にカーブした台の上に洗面器をセットしたものから、あとから出てきた四角いタイプの大理石か木製の厚い天板をそなえ、背部には水はねを受けるタイル張りの低い板が立ち上がっているものまで、さまざまだった。

図6.20：照明：ガスの照明は、前の時代からすでに使っている家もあったものの、主として商業施設で使われていた。個人宅で求められるようになるのは、1850年代になって、改築された国会議事堂に導入されたあとのことだった。こうした初期のガス灯は、魚の尾（フィッシュテール）やコウモリの翼（バットウィング）の形をした炎が上に向けて噴き出すもので、オイル・ランプよりも格段に明るくなった。が、現代の電球に比べれば半分以下の暗さでもあった。不運なことに、これらはガスとともにススも噴き出したので、ガス灯は階下の部屋だけに使われることが多く、明かりを吊り下げたその上の天井には、汚れを集めるための薔薇形の装飾がほどこされていた **[図6.6]**。この飾りに、煙を出すことのできる穴があけられている場合もあった。煙は床板の下にとおした通気管から吸い出されていった。オイル・ランプに関しても、1850年代に灯油（パラフィン・オイル）が使われるようになって、改良が見られた。灯油は軽いので、燃料を送るために重力を利用する必要がなくなり、油壺を炎より下の位置につけられるようになったのだ。これらの光源の上にかぶせるシェードは、ほかの室内装飾品と同じくらい華やかになる場合もあった。花をかたどった透明や、色のついたガラスのものがあり、シルク、リネン、羊皮紙でできたシェードは、端にタッセルやビーズがついていることも多かった。石油から固形のワックスを作る技術が開発され、パラフィン・ワックスを使ったろうそくが大量生産されるようになった。これにより、かつての時代よりも長持ちするろうそくが、多くの人びとの手に平等に届くようになった。ろうそく立てやホルダーは、ブロンズ、ガラス、真鍮、陶磁器、鉄や銀、あるいはそれを真似たものなどなどの素材でできていた。

第7章

後期ヴィクトリア様式
およびエドワード七世様式
Late Victorian and Edwardian Styles

1880-1920

図7.1：ホール、ブラックウェル　アーツ・アンド・クラフツ・ハウス、ウィンダミア：大邸宅のインテリアは、しだいに家庭的な規模を目指し始めた。インスピレーションのもとは17世紀の領主館（マナー・ハウス）や農場住宅（ファームハウス）で、城や教会ではなかった。アーツ・アンド・クラフツ派のトップデザイナーたちは空間と光のコントロールをマスターしており、上図のM・H・ベイリー・スコットによる設計にもそれが表れている。たとえお手本が過去の歴史上のものでも、構造と手法は当時最新のものだった。こうしたデザイナーたちは、シンプルで誠実なデザインを良いものと考えており、その信念は、しだいに中流階級にまで浸透していった。

この時期に、現代世界の基礎となるものごとのうち数多くが、実現まではいかないものの、少なくとも理論としては成立した。と同時に、第一次世界大戦によって大きな衝撃を受けた時代でもあった。ヴィクトリア時代末期からエドワード七世時代にかけて、国家の状態に対する人びとの不安と関心が大きく高まった。外国との競争、現代的な発明の数々、古い貴族階級の

秩序の崩壊。こうしたものは、イギリス国民の、どこか島国根性的な心情を刺激し、高めるばかりだった。自分たちの歴史のなかの中世文化を美化することと、拡大を続ける大英帝国は、現状の問題を覆い隠してくれた。その一方で、ヨーロッパ大陸の様式は、奇妙で異質なものとみなされるようになった。中流階級の人々が抱く不安は、アーツ・アンド・クラフツ運動によっていくぶんかやわらげられた。これは主として、ジョン・ラスキンの著作と、ウィリアム・モリスの仕事に刺激を受けた社会運動だった。アーツ・アンド・クラフツ運動は、工業生産品に打ち負かされてしまった、仕事をする人びとの尊厳を回復することを目的としていた。この目標を達成するためにとられた手段は、職人たちに訓練と創造の機会を提供し、みずからの手で家具調度品をデザイン・製造・販売できるようにするというものだった。地元の素材を使い、機械生産を拒否した結果、アーツ・アンド・クラフツ運動の大きな思想のもとに作られた製品は、最終的に高価でちょっとエリート主義的なものになってしまった。とはいえ、彼らはデザイン界の水準を引き上げ、あるべき理想を定めた。この理想が次の世代の建築家たちに刺激を与えることになる。

　エドワード七世時代に、古典様式の建物が復活したが、それは一部でしかなかった。この時期に、投資家によって建てられた、1軒建てや、2軒建てや、テラス・ハウス型のほとんどすべての家屋が、イギリス国内の過去の様式を真似ていた。にせ木骨造り（モック・ティンバー・フレーミング）や、外壁用タイル、そして横開きの窓が正面を覆っていた。1870年代の唯美主義運動は、美と簡素さに関する新しい思想をインテリアに持ち込んだ。その一方で、リチャード・ノーマン・ショーやC・F・A・ヴォイジー、ベイリー・スコットらは、注文主の要望にこたえて歴史を解釈しなおすという手法をとった。光と空間をコントロールし、独創的で斬新な居間兼ホール[図7.1]や、明るい応接間を作り上げたのだ。こうした新しいインテリアは、一般的な好みからすると大胆すぎるものだったが、それでも一部のアイディアは中流階級の家にも取り入れられた。壁紙、布地、タイルなどには、簡略化された平面的なデザインを使い、色は明るく、装飾を抑えるというのがコンセプトではあったが、現在の目で見ると、やはりまだごちゃごちゃしているように感じる。

図7.2：玄関ホール：後期ヴィクトリア時代とエドワード時代において、家のなかに入るときに通過するホールにはさまざまな種類があり、テラス・ハウスの場合なら細い通路の形、もっと大きなアーツ・アンド・クラフツ様式の家では、完全なひと部屋として作られていた。たいていの場合の内装は、引きつづき、ほこりや、物のぶつかるダメージに対処する必要があったことを反映して、現代の感覚ではまだ色合いは暗い。腰高の横木（デイドー・レール）で壁を保護しており、そこから下の部分には浮き出し模様のアナグリプタ壁紙[P.76]が貼られている。上の部分は明るい色の模様の壁紙か、無地の塗装がほどこされていた。人気があった色は、青、赤褐色（テラコッタ）、緑で、下の部分には茶色と金が使われた。黒と白の陶器のタイルを敷いた床は、エドワード七世時代の家で非常に人気があった。

とはいえ、初期ヴィクトリア時代のインテリアに比べれば、圧迫感は減った。

新しい家の大半は、急速に発展する郊外エリアに建てられたが、こうした地域は地価が安かったので、大きい建物を作ることができた。場合によっては、地元の建築家と大工が組んで、アーツ・アンド・クラフツ派の著名な建築家にならった１軒建ての館を作り上げることもあった。間取りは左右対称でなく、入口を入ると中世のホールを真似た四角の部屋があり、キッチンは主家のなかに組み込んで建てられた。狭苦しい都会の家を出て郊外のテラス・ハウスに移り住んだ人びとが、余裕のできたスペースに、たいてい好んで付け加えたのが玄関ホールだった。大きな家では、通路の幅は広くなり、ガラスの入った扉の両側には窓を入れ、小ぶりの家具と暖炉を入れるスペースもあった**[図6.3]**。このころの中流階級の家には浴室も普及し、別室のトイレが隣に作られた。

図7.3：応接間：応接間は女性らしい部屋であり続けた。壁紙は明るい色の花柄や模様入りで、額長押（ピクチャー・レール）の上には小壁（フリーズ）がもうけられることが多く、この期間の流行となった。ローズ・ピンク、クリーム色、淡い緑やラベンダーなどの色や、ステンシルや、化粧しっくいで模様を作るか、または浮き出し模様の壁紙を貼った天井などがこの部屋では好まれた。暖炉の上には炉棚が作られているのが特徴で、ものを飾るための開放式の棚があり、もっとも高級な例では、左右にガラス入りの戸棚をすえつけていた。ガラス戸棚はふつう、白い色で塗っていたが、それは前の時代には比較的めずらしい趣味だった。部屋のなかはフランス扉によってさらに明るくなった。このフランス扉があることと、排水設備がよくなったおかげで、この時代の庭は、出入りしやすく過ごしやすい場所になった。

図7.4：正餐室：濃い赤、緑、青のような色は引きつづき人気があり、模様やストライプの入った壁紙が使われた。こうした壁紙は絵画の背景として見栄えがよく、絵を吊るすのには額長押を用いた。エドワード七世時代の家においては、額長押の横木は扉の上の部分に高さを合わせるのが一般的であったことに注目。暖炉の外枠は、ふつうは濃い色の木材か、粘板岩（スレート）か、大理石で作り、内側の両端にタイルを貼っていた。また、壁を鏡板で覆っている家もあったが、アーツ・アンド・クラフツ派のデザイナーは染色や加工をしていないオーク材のような木材をすすめていた。

後期ヴィクトリア様式およびエドワード七世様式 LATE VICTORIAN AND EDWARDIAN STYLES

図7.5：浴室：ようやくこの時期になって、中流階級の家で浴室を設置することがふつうになった。上流階級では、いまだに浴室を受け入れたがらない人も多かった。使用人がいたからだ。一方で、もっと安い住宅においては、浴室はおそらく第二次世界大戦のあとまで、あって当然のものにはならなかったようだ。浴室が出現したばかりのころとは違って、清潔への関心が高まっていたので、浴室の設備は箱のなかに収められるタイプではなくなり、水道管さえむき出しのままにされた。浴槽の両側には、ちょっとした彩りを加えるため装飾がほどこされることもあった。ほうろうびきの金属製で、上部のふちがカーブした（ロール・トップ）形の浴槽は1880年代から使われるようになり、球をつかむ動物の爪形の脚に支えられていた。浴槽と調和するデザインの陶磁器製の洗面台があり、上部にニッケルか真鍮製の蛇口がついていた。なお、当時もまだ、この洗面台のことをラバトリーと呼んでいた。トイレまたは水洗便所（ウォーター・クロゼット）は、ふつうは浴室と別になっていた。たいていは高いところに貯水タンクが設置されていたが、1890年代後半には、低い場所にセットできるようになった。そして、陶磁器の便器には、ときには内側や外側に、花模様や風景が描かれていることもあった。

図7.6：寝室：室内を明るくしようという全体的な目標は、引きつづき追求されていた。壁には淡いピンク、ベージュ、青、そして桃色を使い、建具はクリーム色や薄緑、天井は白だった。壁紙の柄は、果物、花、リボンなど。チンツのカーテンは淡い色合いに人気が集まった。子ども部屋専用にデザインされた壁紙も買えるようになった。最新の流行を取り入れた寝室には、作り付けの家具が見られるようになった。白く塗った戸棚や開放式の棚を、暖炉の左右の側に作ったり、上に付属器具をセットした洗面台が置かれていた。この時期の大きな中流階級の家には、2階分の高さを持つ出窓が普及していたため、特別に明るいこの出窓内のスペースに、化粧台（ドレッサー）を置くことができた。

図7.7：キッチン：エドワード七世時代の大きめの家では、キッチンは主家の一部に組み込まれるようになった。上図のように作り付けの家具をそなえている場合もあった。多くの場合、シンクは引きつづき料理のために使われており、洗濯をおこなう場所は、洗濯室や洗い場（スカラリー）として別になっていた。

図7.8：密閉式レンジ：オーブンとオーブンのあいだに炎を包み込んだ密閉式レンジが、ほとんどの家で、キッチンの中心となっていた。この時期には湯沸しは背部に入るのが一般的で、料理用鉄板が上の表面についていた。火は前面がむき出しで、回転する焼き串をそなえた直火焼き調理器（ロースター）をその手前に置いて使うことができた。こうしたレンジは多くの手間をかけてメンテナンスをしなければならなかったので、ガス調理器が人気を集めるようになった。

─── 後期ヴィクトリア様式およびエドワード七世様式 Late Victorian and Edwardian Styles ───

図7.9：壁：ウィリアム・モリスやＣ・Ｆ・Ａ・ヴォイジーのようなデザイナーは、平面的なパターンの良さを主張した[**左上・左下**]。そして、彼らに影響を受けた壁紙のデザインも見られるようになった[**中央上・右上**]。しかし、影やハイライトで立体感を出す描き方は引きつづき使われていた。額長押の上の小壁に貼るために、メインの壁紙とそろえたデザインの製品が売り出された。また、浮き出し加工の壁紙のセットや、ステンシル刷りの壁紙において、たとえば正餐室（ダイニング・ルーム）にはフルーツ柄など、その部屋の使用目的に合った模様のものも作られた。この時期のあとのほうには、使う色は明るくなった。また、1890年代に、明るい白で建具を塗るようになり、壁には壁紙を貼るより色を塗るほうがお洒落なインテリアとされるようになった。

図7.10：壁用タイル：うわぐすりをかけた壁用のタイルの値段が手頃になり、家じゅうで使うことが流行した。キッチン、浴室、玄関ホール、そして外の戸口のまわりなど。もっとも上質なタイルは、暖炉の、鋳鉄でできた通風調整弁つき火格子の両側に貼ってあるところが見られる。タイルは角度をつけてあり、暖炉の熱をより多く部屋へ反射するようになっている。こうしたタイルには伝統的な柄が使われており、アーツ・アンド・クラフツ派のデザイナーは青と白のデルフト焼き[**図4.5**]の人気を高めた。また、アール・ヌーボー様式［19世紀末から20世紀初頭に流行した装飾様式。曲線と自然のモチーフを多用する］の場合、上図のように花を図案化したデザインが使われた。

図7.11：アナグリプタ：浮き出し加工をほどこした、アナグリプタのような壁紙を、とりわけ玄関ホールに使うことが大流行した。上図の二つは、アール・ヌーボー様式で図案化された花の模様。アール・ヌーボー様式はヨーロッパ大陸の趣味であり、この壁紙はヨーロッパの流行がイギリスの家庭にも波及した少数の例のひとつだ。

61

図7.12：暖炉の外枠： 炉棚上の飾り（オーバーマントル）や、作り付けの棚や戸棚は、エドワード七世時代の暖炉の外枠において、はっきりした特徴となっている。チャールズ・レニー・マッキントッシュのようなトップデザイナーは、飾り気のない、ほぼ現代のものと感じられるようなデザインを作った[左下]。しかし、これは当時の全般的な趣味からすると斬新すぎるものだった。

図7.13：通風調整弁つき火格子：この時期に、通風調整弁つき火格子は改善された。灰受けのところに開閉可能な通風孔をつけて、燃焼をコントロールできるようにし、タイルを貼った左右の面は、外に向けて斜めに開くように設置して炎の熱を反射し、炎は前に出してフードをかぶせることで、煙を煙突に吸い上げるようにした。このフードは、叩いて仕上げた銅製のものがアーツ・アンド・クラフツ様式のインテリアでは好まれた。一部の大邸宅では、薪を燃やす炉隅（イングルヌック）を復活させた。

Hood or Canopy フードまたは覆い
Firebrick lining 耐火レンガの内貼り
灰受け Ashpan
炉格子 Fender
通風調整弁 The Register
Tiled Surround タイルを貼った外枠

炉床（ハース）にタイルを敷いてある場合、炉格子はつけないこともある

後期ヴィクトリア様式およびエドワード七世様式 LATE VICTORIAN AND EDWARDIAN STYLES

図7.14：扉：4枚パネルの室内の扉が引きつづき優勢だったが、20世紀に入るころには、幅広い様式にそれぞれ合った、バリエーション豊かな扉が数多く作られていた。正面玄関用として、上部にガラスを入れた扉に人気があり、ふつうはすりガラスや、ガラスエッチング［薬品で腐食させることによって模様を描く技法］、または着色ガラスなどをはめ込む装飾方法が使われた。一部の家では、応接用の部屋を、建物の前面と背面の二つに仕切るためにも、こうした扉が使われた。

図7.15：扉の備品：ドアノブは引きつづき室内の扉に使われており、アーツ・アンド・クラフツ様式のインテリアでは、右下のような手作りの取っ手をつけることもあった。真鍮、木、ガラス、陶磁器などの素材が広く使われ、ミツバチの巣形（ビーハイブ）[**中央上**]が特に人気があった。同じ素材を使うか、または銅板を叩いたデザインの指板[**左下**]が、通常はドアノブの上につけてあった。

図7.16：布地：デザインにはバリエーションがあった。アーツ・アンド・クラフツ派のデザイナーが用いたのは、平面的で様式化された、自然のモチーフだった[**左**]。とはいえ、もっと広く使われていたのは、精巧な花模様[**右**]で、いまだに込み入ってはいるが、前の時代に比べればシンプルですっきりしたデザインになった。

63

図7.17：カーテン：以前の時代はカーテンを何層も重ねていたが、シンプルな使い方に変わった。一般的なセットとしては、まず主要なカーテンがひとそろい。冬は厚地、夏なら薄手のものになった。そしてその下に、ブラインドか、またはネットをつけた。ネットは右図のように、上げ下げ窓の下半分だけにつけることが多かった。薄手のコットンやリネン、うねの出るコットン地のクレトン、そしてチンツが流行した。しかしチンツは、清潔への関心が高い時代だったので、洗濯により、もとの光沢を失っていたかもしれない。金具覆いは引きつづき使われていたが、凝りすぎたデザインではなくなり、たとえばシンプルなプリーツを寄せてあるだけになった。一方、アーツ・アンド・クラフツ様式の室内装飾では、金属か木製のカーテンレールだけになり、この部分にぜいたくな飾りはつけないことが多かった。

図7.18：床：たいていの場合、床は引きつづき、染色したり色を塗った木の厚板でできており、これを大きな敷物やカーペットで覆って使った。床いっぱいの大きさのカーペットは、掃除がしにくいので好まれなくなっていた。寄木張りの床[**左**]には人気があり、キッチン、寝室、子ども部屋にはリノリウム[**図6.11**]が使われた。

図7.19：家具：古い様式の家具を真似たものには熱烈な支持があり、引きつづき家具市場では優勢ではあった。しかしその一方で、アーツ・アンド・クラフツ派のデザイナーたちは、熟練の職人の手によって、美しく、優雅で、革新的な家具を作りだしていた。Ｃ・Ｆ・Ａ・ヴォイジーによる右図の飾り棚がその一例。

―― 後期ヴィクトリア様式およびエドワード七世様式 Late Victorian and Edwardian Styles ――

図7.20：家具：木材は、以前よりも全体的に軽いものになり、マホガニー材とオーク材に加えてチーク材とクルミ材の人気が高かった。アーツ・アンド・クラフツ様式の家具は全体的に手作りであったためにちょっと高級な品という扱いで、オーク、セイヨウイチイ、ニレでできており、しろめ（ピューター）、鉄、真鍮の付属器具を使っていた。アーツ・アンド・クラフツ様式の家具には、左図の食器棚（ドレッサー）のような、田舎風で頑丈で飾り気のないものも、繊細で優美で細やかな部分をそなえたものもあったが、全体的には簡素で使いやすいつくりになっており、装飾は入り組んだ金属のパーツくらいに限られた。しかしながら、こうしたものは安くは作れず、職人の工房は「ヒールズ」や「リバティ」などの店に並ぶ大量生産のコピー品との争いに勝てず、失敗に終わるところも多かった。復刻品の家具、とりわけジョージ王朝時代のチッペンデール[図4.12]、ヘップルホワイト[図4.15]、シェラトン[図4.16]の複製品には人気があった。また、枝編みや竹細工の家具は、応接間やベランダで使われた。

図7.21：椅子：伝統的なコテージ様式の椅子が、アーツ・アンド・クラフツ派のデザイナーによって新たに作り直された[左]。これはシンプルなオーク材の骨組みとイグサを編んだ座面をそなえていることが多かった。一方、ジョージ王朝時代の正餐室用椅子を再現したもの[右]は人気があった。全体的に、この時期の椅子は背もたれがまっすぐで、肘掛け椅子やソファにはゆるいカバーをかけてあることが多かった。椅子やソファの布張りには、花柄のチンツや、シルクや革を使ったものがあった。

図説 英国のインテリア史 BRITISH INTERIOR HOUSE STYLES

図7.22：装飾品：いちじるしく様式化された自然の形は、20世紀最初の10年におけるアール・ヌーボー様式の特徴だ。[上]ルイス・カムフォート・ティファニーのランプ。特徴的な幹とステンドグラスの葉をそなえている。[下]アーチボルド・ノックスによる装飾品。自然の形をケルトの形状とミックスしている。

図7.23：ガス灯：1890年代までに、ガスの照明技術は進歩していた。新たにガスマントル［ネット状の発光体で、炎にかぶせることで明るさを増す］が普及し、炎を下向きにして影を減らすことができるようになった[上]。明かりがひとつの吊りランプ（ペンダント・ライト）は部屋の中央に吊るし、おそらくは暖炉の左右の壁につけた突き出し燭台（スコンス）と合わせて使った。そして、装飾的なランタン[下]は玄関ホールに普及していた。新築の家には少しずつ電気が通り始めていたものの、第一次世界大戦の時代になってさえ、どこにでも広く普及しているという状態ではなかった。電球の形は、効率を高めるために変わりつづけていった。とはいえ、家のなかには数個のソケットしかなかったために、電気のランプを使う機会は限られていた。古い家では、この時期の終わり頃になっても、ガス灯も電灯もついていないところが多かったと思われる。

66

第8章

戦間期および戦後の様式
Inter and Post War Styles

1920-1960

図8.1：1930年代[左]と1950年代末[右]の居間（リビング・ルーム）。この期間に起きたであろう劇的な変化を示している。早い時期のほうも、それより以前のヴィクトリア時代に比べれば、すでに色は明るくなり、混雑ぶりも治まってきてはいる。しかし、あとの時代になると、より天井が低くなり、機能的な家具調度品が置かれ、装飾は簡素で鮮やかな色に、そしてピアノはテレビに置き換えられている。

　最後の時代は、くっきりとした社会の変化によって特徴づけることができそうだ。すなわち、ハリウッド映画やアガサ・クリスティの小説に見るような裕福さから、大恐慌［1929年米国の株価暴落に始まる世界的不景気］とジャローの大行進［1936年に、貧困に苦しむ北東イングランドのジャローの町からロンドンまで、200人ほどの労働者が失業対策を求めて抗議の行進をおこなった］への変化だ。二つの世界大戦はそれまでに例を見なかったほどに大量の死者を出し、しかしそれと同時に、変化への欲求と、現代化を受け入れる心情を作

り出した。政府はその前の時代から、すでに行動を起こしており、その効果で貴族たちが抱え込んだ富を放出させ、より平等に分配するという動きは始まっていた。当時の社会には、低い金利の住宅ローンのおかげで新しい家を買えるようになった中流階級がおり、労働者階級の人びとは、新しい公営住宅団地（カウンシル・エステート）に住んで、堅実な勤め先に通っていた。
　こうして、この時代に大量の新しい家が、郊外の住宅地に建てられた。大規模な建築会社が、安い農業用地を根こそぎに買い上げ、大通

リ（アベニュー）や半月型の歩道（クレセント）、袋小路（カル＝ド＝サック）を作って2軒建ての住宅を並べて建てた。これらの家の形にははっきり見分けられる特徴があった。寄棟屋根〔ヒップト・ルーフ。屋根の4方向の面がすべて斜めに傾いているもの〕と大きな出窓をそなえ、住居は2軒ひと組で横につながっているが、その出入口は、それぞれ正面の外側に置かれており、以前よりも広々とした玄関ホールに入っていくようになっていた。このようにゆったりした割り当て方だった建築用地は、第二次世界大戦のあとには徐々に縮小されていった。新築の家を求める人はあとを絶たず、しかし、出せるお金は不足していたので、建築業者はあらゆる土地に前より多くの住居を詰め込まざるを得なくなった。

アーツ・アンド・クラフツ様式は1920～30年代にも引きつづき家の外観に影響を与えていたが、次世代の建築デザイナーは、家具の製造に機械を結びつけることにつとめていた。モダンで幾何学的な形を使い、異国情緒やエジプト文化を取り入れながら、世界に目を向けた新しい様式を作った。これを今日では、アール・デコ様式と呼ぶ。明るい色で流線型の建物と、階段状のガラスとクロムめっきの建具類は、この時代の特徴とされているが、この特徴がよりはっきり出ているものは、商業建築や映画館などだ。ほとんどの家の主人たちは、あれこれの伝統的な様式と安物の既製品を混ぜることから抜け出さずにいた。1950年代半ばには、現代主義（モダニズム）の様式はより広く受け入れられるようになる。新しい素材や大量生産品の普及によって、家具と室内装飾のモダニズム様式は安価で手頃なものになった。

郊外では、新しい家を建てる建設用地が広いので、室内の空間もより広く使うことができた。よくある間取りとしては、表側の居間と裏側の正餐室（ダイニング・ルーム）が別の部屋になっていて、玄関ホールとつながっており、そこにはよく目立つ手すりをそなえた階段がある、というものだ。キッチンは裏側の片隅に収められ、いまや洗濯と料理はひとつの部屋で済まされるようになった。独立した調理器具がキッチンに入り、食品を保管する戸棚は、ふつう階段の下にもうけられた。しかしこれは、現在では取り払われた家も多い。額長押（ピクチャー・レール）は戦間期〔1918年の第一次世界大戦終了から1939年の第二次世界大戦開始までの期間〕の家には引きつづき広く存在していたが、それよりあとには、飾りのない壁に幅木のみというのが標準になった。最新かつ楽天的な1930年代の家は、太陽の光を賛美するようなつくりだった。金属の枠にはまった大きな窓のみならず、平らな屋根の上にバルコニーや日光浴用の部屋（サン・ラウンジ）を付け加えた。この時代に、ガーデニングが大衆に広まった。中流階級の家では、裏側の出窓やフランス扉を開ければ出られるようにすることで、庭を家の一部とした。

図8.2：1930年代の玄関ホール：郊外は土地が安かったので、家の幅を横に広げることができた。その幅の多くの部分は、りっぱな玄関を作ることに割り当てられた。ヴィクトリア時代末のテラス・ハウスには細い廊下しかなかったが、この時期の郊外の家では、広々としたホールを作ることができた。そのおかげで、立派な階段を前面に押し出して手すりをつけるだけのスペースを確保し、小さな家具を置く余裕もできた。扉の横につけた窓の模様は、前の時代に使っていた花や紋章から幾何学模様に変わり、玄関ホールのなかを以前に増して明るいスペースにしていた。

― 戦間期および戦後の様式 INTER AND POST WAR STYLES ―

図8.3：1930年代の居間：この時代の居間の多くは、上図のように古いものと新しいものを混ぜていた。たとえばラジオ、サイドボード、肘掛け椅子、暖炉はアール・デコ様式だが、敷物、床板、ピアノは前の世代のおさがりだ。

図8.4：1950年代の居間：1950年代の家においては、多くの場合、スペースを節約するために、正餐室と居間をひとつの部屋にまとめていた。食事をとるエリアと居間として使うエリアを、間仕切り家具（ルーム・ディバイダー）で分けていた。家具は原色で簡素になり、石炭の火格子(ひごうし)は、ガスか電気の暖房器具に変わった。そして、あらたにテレビが部屋の中心となった。

図内ラベル：
- Room divider 間仕切り家具
- Wide, plain fireplace 幅広で、簡素な暖炉
- Splayed legs on furniture 外に広がった家具の脚
- Plain, two tone settee facing television 簡素な2色の長椅子はテレビの方を向いている
- Plain, short skirting. 簡素で細い幅木

図8.5：1930年代の正餐室：裕福な人は、右図のような最新のアール・デコ様式の家具をそろえることができた。サイドボード、酒類をそろえた飾り棚、敷物、階段状のシルエットをもつ暖炉、鏡、金具覆い、そして照明。キッチンにつながる配膳口に注目。これは1930〜70年代に人気があった。

Freestanding gas or electric cooker.
独立したガスまたは電気調理器

Instantaneous water heater.
瞬間湯沸し器

Freestanding gas or electric refrigerator.
独立したガスまたは電気冷蔵庫

Washing machine with built in wringer and vertical cylinder.
絞り機が付属した縦型シリンダー洗濯機

Solid fuel hot water boiler.
固体燃料の湯沸し

図8.6：1950年代のキッチン：1920年代から、キッチンは主家のなかに作られるようになった。同時代の広告は、寸法に合わせて組み込まれた家具［ビルトイン・ファニチャー。キッチンにおけるビルトイン・ファニチャーは、日本でいうところのシステムキッチンを指す］の利点を宣伝しているが、しかし実際のところは、1950年代になってさえ、大多数の人には、こうした組み込み家具はほんのわずかしか買えないものだったろう。かつて使われていた調理用レンジは、固体燃料を使った湯沸しと、ガスまたは電気の調理器に分かれた。洗濯日［かつて、週に一度の決まった曜日に、家じゅうの洗濯ものを一日がかりで洗っていた習慣のこと］の重労働は、洗濯機の力で軽減され、冷蔵庫の人気も高まりつつあった。冷凍庫はまだ珍しかった。誰もがみな、いまだに毎日買い物をしていたからだ。

図8.7：壁紙：1920〜30年代のインテリアはより大胆になり、アール・デコ様式のはっきりした幾何学模様の壁紙**[左端列]**や、もう少し小さな繰り返し模様の壁紙**[中央左列]**を使えるようになった。色については、最初の10年は濃い赤、緑、青など、後期になるとより抑えた茶色、ベージュ、オレンジ色などが使われた。第二次世界大戦後には摂政時代のデザインの復刻**[右端列]**も人気があったが、1950年代半ばには、モダンで異国的なデザイン**[中央右列]**をより鮮やかな色で描いたものが受け入れられるようになった。色を塗った壁も徐々に人気が出てきた。その理由には、とりわけ調合済みの塗料が簡単に手に入るようになったことがあげられる。

図8.8：床：カーペットと敷物はこの時期にも引きつづき広く使われていた。最上級のものには、大胆でモダンな模様があしらわれることもあった。上図もその一例で、マリオン・ドーンによるアール・デコ様式のデザインだ。しかし一方で、伝統的なデザインの人気もずっと続いていた。床の端までサイズを合わせたカーペットはこの時代の終わり頃にふたたび流行となった。カーペットの値段が下がり、電気掃除機が広く普及したためだ。

図8.9：暖炉の外枠：1930年代のインテリアとしてもっとも見分けやすい特徴は、タイルを貼った暖炉の外枠だ。ふつうはベージュと茶色で、階段状のシルエットになっており、幾何学模様かシンボルを描いていた。暖炉のなかには、タイルと色をそろえたほうろうびきの火格子か、または上図のようなクロム合金の棒状の電熱装置を収めてあった。

図8.10：ドアノブ：1930年代に一般的だった鏡板（パネル）入りの扉は、上3分の1は横幅いっぱいのパネル1枚、それより下には縦長の3枚のパネルを入れるか、または横長のパネルを並べたものだった。1960年代までには、飾りのない扉がふつうになった。この時期に、ドアハンドルが流行した。上図に示すようなアール・デコ様式のノブやハンドルは、ブロンズ、クロムめっき、あるいは硬い白か茶色のプラスチックで作られていた。

図8.11：統制家具（ユーティリティ・ファニチャー）：インテリアにおけるモダンなデザインが一般大衆に受け入れられるようになった理由として、第二次世界大戦の終結間際より、統制家具※が広く普及したことがあげられる。

※ イギリスでは、第二次世界大戦の影響による物資不足を補うため、一般市民の日用品に関して質と価格を抑えて統一した実用的な商品が売られることになった。これらの統制品を、実用的（ユーティリティ）家具や衣類と呼び、「CC」（コントロールド・コモディティの頭文字）と年号を図案化した上図の商務省認定マークがつけられた。

図8.12：布地のデザイン：派手な幾何学模様のアール・デコ様式の布地。トップクラスのデザイナーはキュビズムや古代エジプト文化、機械とスピードに影響を受けてこのように大胆な布地のデザインを生み出した。

── 戦間期および戦後の様式 INTER AND POST WAR STYLES ──

図8.13：寝室：前の世代よりも寝室のインテリアは明るくなった。金属の骨組を持つベッドや、壁際に置く背もたれのない長椅子（ティバン）などがよく使われていた。中流階級のカップルは、第二次世界大戦のあとまでは、寝室にシングルベッドを2つ置いていることが多かった。1930年代には、大量生産のアール・デコ様式の寝室用家具が広く買えるようになった。寝室用の完全にそろった家具セットを、ほかの部屋に新品を入れるよりも優先して買う人が多かった。上図の化粧台に置く棚は、当時のトップデザイナーであるベティ・ジョエルによるもの。図形と曲線を取り入れた新鮮なデザインを見せつけているが、それを可能にしたのは集成材（ラミネーテッド・ウッド）**[P.76]** だった。

図8.14：本棚：モダニズム派のデザイナーの多くは、1933年以降にナチス・ドイツから亡命してきた。彼らはシンプルで機能的で、スタイリッシュな家具を作り始めた。当初はまだ多数派の人びとの趣味には斬新すぎて合わなかったものの、大戦後のデザインには、非常に強い影響を与えるようになっていく。上図の本棚はジャック・プリチャードとエゴン・リスによるデザイン。プリチャードが1930年代に経営に携わっていたアイソコンという会社は、集成材と鋼を使ったモダニズムデザイン家具の草分けであり、ドイツのトップデザイナー、ヴァルター・グロピウスやマルセル・ブロイヤーなどの家具を製造していた。

図8.15：アール・デコ様式のサイドボード：もっとも初期のアール・デコ様式を特徴づけているものは、表面にこってりと入った模様、上質の象嵌細工、ブロンズ色の細かい装飾、そしてぜいたくな付属器具などだ。インスピレーションの源は、古代エジプトや、古典様式の柱式を新しく解釈しなおしたものだった**[左]**。しかし1930年代には、新しい素材を取り入れて、流線型や曲線などの形と飾りの少ない表面をそなえ、一部にはクロムめっきの付属器具やベークライト **[P.76]** のハンドルを使ったものなどが流行した。

図8.16：アール・デコ様式の化粧台：1930年代の様式の特徴を示す三面鏡と、丸くした角、そして階段状になった部分をそなえる。

図8.17：吸引掃除機：新しい素材やモダンなデザインは、電気器具に使われることで家庭に受け入れられるようになっていった。上図の「フーバー」のような吸引掃除機が登場したことで、敷物やカーペットを外に持ち出して振って叩いたり、ひざまずいて手でブラシをかけたりといったつらい労働が過去のものとなったのだ。また掃除機の存在により、床の端までぴったり覆うサイズのカーペットも選択肢として現実味をおびた。この吸引掃除機のデザインは、機能的で現代的であり、鋼やプラスチックなどの新素材を用い、スタイリッシュでありながら、維持や修理がしやすい実用性をそなえていた。

図8.18：ラジオ：いまとなっては、家で夜を過ごすときに、テレビもなければ音楽もないという状況は想像することも難しい。戦間期に、ラジオが家庭に爆発的に普及したことは、とても重大な事件であった。この刺激的でモダンな器具を、最新のアール・デコ様式の形に作るのはふさわしいことに思われた。上図の場合、ダイナミックに外に広がる縦線と、丸い形が様式の特徴を示している。大量生産品のほとんどはベークライトでできていた。これはつやのある硬いプラスチックで、木材に似ており、型にはめて加工し、こうした流行の形を作るのも簡単だった。

―― 戦間期および戦後の様式 Inter and Post War Styles ――

図8.19：ランプシェード：この時代の新しい家には電気がとおっていたが、用途は主に照明と小型の家庭用器具だった。たいていの家では暖房と湯沸しには固形燃料とガスを使っていたが、当時もっとも新しいタイプのフラット［ひとつの建物のなかで、同一階の数部屋をひと世帯で使えるようにした集合住宅のイギリスでの呼び方］では、壁に埋め込まれた暖房器具が、熱を得る唯一の方法になっている場合もあった。アール・デコ様式の照明器具には人気があり、大理石に似せたガラスのボウル型カバー**[図8.3]**やシェード**[中央上]**、そして貝殻型の壁付き灯**[中央下]**などは1930年代の特徴となっている。ブロンズ色で階段状の形をした本体の部品と、装飾的な透明のガラスのシェードをそなえたもの**[右上]**や、**[左]**に示す女性像のように、何かしらの異国情緒的な要素を入れたフロアスタンドも人気があった。1950年代には**[右下]**のモダンなランプのように、直線やはっきりした色が流行した。筆であらく手描きした模様は、壁紙、布地、上図のようなランプシェードとして人気を集めた。これはヨーロッパの生活や地中海の様式がしだいに流行しつつあったことにインスピレーションを受けていた。

用語集 GLOSSARY

Anaglypta　アナグリプタ……浮き出し模様の壁紙のこと。ギリシャ語で「盛り上がった装飾」という意味からきている。
acanthus　アカンサス……葉の茂る植物で、古典様式の飾りによく使われる。
anthemion　忍冬模様（にんどう）……スイカズラ（ハニーサックル）の葉と花のデザイン。
architrave/casing　アーキトレーヴ／額縁……扉や窓をぐるりと囲む、木や石の繰形装飾（くりかた）。
Bakelite　ベークライト……木材に似た外見にもなる硬い合成樹脂で、発明者のＬ・Ｈ・ベークランドにちなんで名づけられた。
balusters　手すり子……手すりを構成する１本１本の支柱。たとえば階段の横にある手すりを支える挽物（ひきもの）の支柱など。
Baroque　バロック様式……巨大なスケールと、彫りの深い要素と、こってりとした装飾をそなえた古典様式。
brocatelle　ブロカテル……異なる種類の糸を交ぜ織りにした、厚い浮き織りの模様の出る布地。
barytides　人物半身像……人間の身体を半分かたどった像。
chintz　チンツ……つやのある捺染（プリント）柄のコットンの布。
Classical order　古典様式の柱式（オーダー）……古典主義建築における様式のことで、円柱とその上のエンタブレチュア［水平の部分］の形によって簡単に見分けることができる。
Chinoiserie　中国趣味（シノワズリ）……中国に影響されたデザインを指すフランス語。
concave　凹状の……曲線を描いて内側にくぼんだ表面。
convex　凸状の……曲線を描いて外側に張り出した表面。
cornice　コーニス……壁の一番上をぐるりとめぐる部分の繰形で、シンプルであることも飾りたてられていることもある［天井じゃばら、廻り縁（まわぶち）ともいう］。
cretonne　クレトン……家具の布張りやカーテンに使う厚いコットンの布で、花柄であることが多い。
damask　ダマスク織り……もともとはダマスカスで作られたシルクの織物を指すが、現在では平面的にデザインされた葉飾りの特定のパターン全般に対しても使う。
egg and dart　卵鏃（たまごやじり）……卵型を並べ、とがった先を持つ矢じり形で区切った装飾的な繰形。
faux　にせものの……フランス語でイミテーションを指す。
fielded panel　レイズド・パネル……中央部が盛り上がった鏡板（パネル）のこと。そのまわりのふちの部分は面取りされているか、直角になっている。
fleur de lys　ユリの紋章……様式化されたアイリスの花のデザイン。
figured curl　フィギュアド・カール……波打つ木目の模様が入った木材。
fluted　溝彫りをした……円柱や付け柱の表面に、曲線を描いてくぼんだ細い丸溝が縦方向についていること。
fretwork　雷文細工（らいもん）……直線がつながり合って格子状の幾何学模様を描き、帯状やパネル状になっているもの。
frieze　小壁（フリーズ）……水平にのびる幅の広い飾りの帯で、室内の壁の一番高い部分や、鏡板張りの上に作られる。
herringbone　ヘリンボーン……短い長方形を斜めにつなげて繰り返し、水平のジグザグを描くようにした模様。レンガ積みや、石細工や、寄木細工の床などに使われた。
lambrequin　垂れ飾り……金具覆いと同じように、カーテンの上にひだを寄せてかける装飾的な布。
laminated wood/plywood　集成材／合板……薄い木の板を、木目の方向が逆になるよう貼り合わせて丈夫で安定した素材にしたもの。家具に使われる［集成材は木材を長さ、幅、厚みの方向につないだもの、合板は薄い板を層にして貼り合わせたもの］。
linoleum　リノリウム……亜麻仁油（あまにゆ）、コルクの粉末と木粉（もくふん）、その他の材料をキャンバス地に塗って作った床材。略してリノと呼ばれることも多い。
Lyncrusta　リンクラスタ……深い型押し加工を施した壁紙。
marquetry　象嵌細工（ぞうがん）……家具の表面に別の色の木材をはめ込んで作った模様のこと。

用語集 Glossary

Modernism	現代主義（モダニズム）	……建築の分野で古くさい様式への反発として生まれた様式。20世紀初頭からの装飾に対して使われる。その特徴は、シンプルな形と、構造を飾りに利用するところ。
moire	波紋織り（モアレ）	……絹の光沢や木目のような模様の出る布地や壁紙。
moulding	繰形（モールディング）	……飾りのために、木やしっくいを長い棒状にしたもの。断面を一定にし、凹面や凸面、斜めなどの要素からなる［天井と壁の境目などをおおったりする］。
muslin	モスリン	……ゆるく織ったコットンの布地［日本語でモスリンというとウールを指し、コットンのものは綿モスリンと呼ぶが、もとの英語ではコットンの布地を指す］。
newel post	親柱（おやばしら）	……階段の手すりが終わるところに立つ柱。てっぺんに飾りたてた頂部装飾（フィニアル）をつけることも多い。
palmette	パルメット	……ヤシの葉を様式化したデザイン。
parquet	寄木細工の床	……木片をはめ込んで幾何学模様にした床のデザイン。短い長方形を並べてヘリンボーン模様［図7.18］［P.76］にしたものが多い。
paterae	パテラ	……ローマ時代の、飲み物を入れた浅く丸い皿。
Renaissance	ルネッサンス	……古代ギリシャやローマの古典文化にもとづき、芸術、文学、教育の復興をめざした運動。ヨーロッパにおいて14世紀に始まった。英国では、16世紀まではあまり強い影響力を持たなかった。
rep	レップ	……ウールかコットンの、ふつうはうねの出る布地で、椅子やソファに張るのに使われた。
Rococo	ロココ様式	……18世紀中盤に使われた、左右対称ではない華麗な様式。渦巻や巻物形装飾、貝がらなどのデザインを、しっくい細工、木彫細工、家具にたっぷりと使い、白と金で塗ることも多かった。
scroll	巻物形装飾	……紙の端が巻き上がっているようすや、巻物を表した装飾のモチーフ。
size	サイズ	……粘着性の混合物で、濃さには幅がある。しっくいを壁に貼りつけるのに使われ、飾りを形づくることができる。
strapwork	革ひも飾り	……平たく盛り上がった革ひものような線で、ひし形やその他の幾何学模様を描いている飾り。鏡板やその他の木彫細工のデザインとして、16世紀末から17世紀初頭に人気があった。
Stucco	化粧しっくい	……しっくいの塗装の総称。18世紀末から19世紀初頭にかけて、下手な建築技術を覆い隠すためにしばしば使われたので、すっかり評判が悪くなってしまった。
swag	花綱飾り（はなづな）	……布か、または花をつないだ綱を、2か所で留めて垂らした飾りのデザイン。
trompe l'oeil	だまし絵（トロンプルイユ）	……天井や壁に描いた絵で、見る者がほんとうに立体の場面がそこにあると見間違う効果をねらったもの。フランスで「目をだます」という意味の言葉。
turned	挽物（ひきもの）	……木のかたまりを回転させながら工具をあてて削り、断面が丸みをおびるように仕上げたもの。

便利なウェブサイト

インターネットには、家屋のインテリアの個別のディテールについて、より深く知るための情報源があふれている。本では正確に伝えることが難しい情報のひとつに、当時使うことのできた色の幅がある。以下のウェブサイトでは、色見本や、壁紙や、特定の時代にふさわしい色などの情報が掲載されている。

http://www.wallpaperhistorysociety.org.uk/
http://www.papers-paints.co.uk/
http://www.littlegreene.eu/paint/colour/period-paint-colours
http://www.bricksandbrass.co.uk/
http://www.terracedhouses.co.uk/index5-paint
http://www.victoriansociety.org.uk/
http://patrickbaty.co.uk/

ヴィクトリア・アンド・アルバート博物館は、大きな家具から、布地や、壁紙のサンプルまで大量のコレクションをオンライン公開している。以下のウェブサイトで見ることが可能。　　http://collections.vam.ac.uk/

年表 TIMECHART

NOTABLE ARCHITECTS AND DESIGNERS

1530–1630
- Robert Smythson
- John Smythson
- Inigo Jones
- Robert Lyminge

Periods: TUDOR | ELIZABETHAN | JACOBEAN
Styles: TUDOR | RENAISSANCE (ELIZABETHAN PRODIGY HOUSE) | RENAISSANCE (JACOBEAN PRODIGY HOUSES)

1630–1730
- John Webb
- Hugh May
- Sir Roger Pratt
- Grinling Gibbons
- Sir John Vanbrugh
- Nicholas Hawksmoor
- Lord Burlington
- James Gibbs

Periods: JACOBEAN | COMMONWEALTH | RESTORATION | WILLIAM + MARY / ANNE | GEORGIAN
Styles: RENAISSANCE (CAROLEAN) | (DUTCH STYLE) | BAROQUE

1730–1830
- William Kent
- G. Leoni
- George Hepplewhite
- Thomas Chippendale
- Thomas Sheraton
- Robert Adam
- Thomas Shearer
- Sir William Chambers
- Henry Holland
- Sir John Soane
- Thomas Hope
- John Nash

Periods: GEORGIAN | REGENCY
Styles: PALLADIAN | NEO-CLASSICISM | PICTURESQUE | GOTHIC | NEO-CLASSICISM + GREEK REVIVAL

1830–1930
- Sir Charles Barry
- E.W. Godwin
- A.W.N. Pugin
- John Loudon
- A. Salvin
- William Morris
- Richard Norman Shaw
- Philip Webb
- Christopher Dresser
- Charles Rennie Mackintosh
- C.F.A. Voysey
- Sir Edwin Lutyens

Periods: VICTORIAN | EDWARDIAN | WWI | MODERN
Styles: GOTHIC | ARTS + CRAFTS | TRADITIONALISTS | ITALIANATE | QUEEN ANNE | EDWARDIAN CLASSICISM

年表 TIME CHART

重要な建築家とデザイナー

年代	建築家/デザイナー
～1540-1620	ロバート・スマイズソン
1600～	ジョン・スマイズソン
1610～	イニゴー・ジョーンズ
1610～	ロバート・リミンジ

時代区分（1530–1630）
- チューダー朝時代 / エリザベス一世時代 / ジャコビアン時代
- チューダー様式 / ルネッサンス様式（エリザベス朝様式プロディジー・ハウス）/（ジャコビアン様式プロディジー・ハウス）

年代	建築家/デザイナー
～1630頃	ジョン・ウェッブ
1640～	ヒュー・メイ
1640～	サー・ロジャー・プラット
1660～	グリンリング・ギボンズ
1670～	ニコラス・ホークスムア
1680～	サー・ジョン・ヴァンブラ
1700～	ジェームズ・ギブズ
1710～	バーリントン卿

時代区分（1630–1730）
- ジャコビアン時代 / 共和国時代 / 王政復古時代 / ウィリアム三世とメアリー二世時代 / アン女王時代 / ジョージ王朝時代
- チャールズ王朝様式 / ルネッサンス様式 / オランダ様式 / バロック様式

年代	建築家/デザイナー
1720～	ウィリアム・ケント
1730～	G・レオーニ
1740～	トーマス・チッペンデール
1750～	サー・ウィリアム・チェンバーズ
1760～	ジョージ・ヘップルホワイト
1770～	ロバート・アダム
1780～	トーマス・シェラトン
1780～	トーマス・シアラー
1790～	ヘンリー・ホランド
1790～	サー・ジョン・ソーン
1800～	トーマス・ホープ
1810～	ジョン・ナッシュ

時代区分（1730–1830）
- ジョージ王朝時代 / 摂政時代
- パラディオ様式 / 新古典様式 / ピクチャレスク / ゴシック / 新古典＋復興ギリシャ様式

年代	建築家/デザイナー
1830～	サー・チャールズ・バリー
1830～	A・W・N・ピュージン
1830～	ジョン・ラウドン
1840～	E・W・ゴドウィン
1850～	A・サルヴィン
1850～	ウィリアム・モリス
1860～	リチャード・ノーマン・ショー
1870～	フィリップ・ウェッブ
1870～	クリストファー・ドレッサー
1880～	チャールズ・レニー・マッキントッシュ
1880～	C・F・A・ヴォイジー
1890～	サー・エドウィン・ラチェンズ

時代区分（1830–1920）
- ヴィクトリア時代 / エドワード七世時代 / 現代
- ゴシック / イタリア風様式 / アーツ・アンド・クラフツ / アン女王様式 / 伝統主義 / エドワーディアン古典様式

第一次世界大戦

79

索引 INDEX

●ア行

アーツ・アンド・クラフツ、ー様式 Arts and Crafts 56-58, 61-65

アール・デコ、ー様式 Art Deco 68-75

アール・ヌーボー、ー様式 Art Nouveau 61, 66

アダム（ロバート・アダム）、ー様式 Adam, Robert 27-30, 32

洗い場（スカラリー） scullery 20, 46, 49, 60

椅子 chairs 11, 17, 18, 25, 33, 37, 42, 43, 47, 54, 65, 69

居間（リビング・ルーム） living rooms 8, 13, 49, 67-69

色を塗る／絵を描く／色 paint / colours 6, 8, 22, 31, 38, 49, 58, 59, 61, 71

ヴォイジー、C・F・A Voysey, C.F.A. 57, 61, 64

応接間 drawing rooms 18, 21, 28, 36-38, 45, 47, 52, 58, 65

●カ行

カーテン curtains 5, 30, 43, 48, 50, 52, 64

カーペット／敷物 carpets/rugs 5, 31, 43, 51, 64, 71

階段 stairs 8-9, 15, 21, 31, 38, 53, 68

鏡 mirrors 16, 24, 29, 41, 70

鏡板 panelling 4, 6, 8, 10, 14-16, 22, 28, 47, 58

額長押（ピクチャー・レール） picture rail 5, 27, 51, 58

飾り棚（キャビネット）／サイドボード cabinets/sideboards 24, 27, 41, 54, 64, 69, 70, 73

金具覆い（ペルメット） pelmet 5, 30, 50, 64, 70

壁掛け、つづれ織り（タペストリー） wall hangings (tapestries) 6, 7, 22

壁紙 wallpaper 22, 31, 38, 47, 51, 57, 59, 61, 71, 75

キッチン kitchens 13, 20, 36, 46, 49, 58, 60, 61, 64, 68, 70

ギボンズ、グリンリング Gibbons, Grinling 13

コーニス cornice 5, 18, 22, 31, 48, 51, 76

小壁（フリーズ） frieze 5, 58, 61

腰高の横木、腰羽目 dado rail 5, 16, 18, 22, 24, 27, 28, 37, 47, 50, 51, 57

ゴシック、ー様式 Gothic 7, 27, 31, 40, 46, 51, 52

古典様式／柱式 Classical style/ orders 7, 8, 13-15, 19, 23, 27, 28, 36, 40, 43, 46, 57, 76

●サ行

シェラトン、トーマス Sheraton, Thomas 32, 34, 40, 65

照明 lighting 5, 34, 55, 66, 70, 75

寝室 bedrooms/beds 7, 11, 13, 14, 19, 20, 37, 47, 48, 52, 55, 64, 73

正餐室 dining rooms 21, 26-28, 36-38, 43, 47, 52, 54, 58, 68, 69

ソファ／長椅子（セティ） sofas/ settees 33, 37, 40, 43, 54

●タ行

タイル tiles 47, 50, 57, 61, 71

暖炉 fireplaces 5-9, 14, 23, 29, 39, 47, 50, 52, 62, 69-71

チッペンデール、トーマス Chippendale, Thomas 19, 25, 32, 65

中国風／中国趣味 Chinese/ Chinoiserie 19, 25, 27, 31, 32

テーブル tables 11, 16, 17, 24, 26-28, 32, 37, 40, 41, 47, 54

手すり子（手すり） balusters (balustrades) 8, 9, 13, 15, 21, 22, 31, 38, 53, 68, 76

天井 ceilings 5-10, 15, 30, 48, 58, 67

トイレ toilets 49, 59

図書室 library 21, 38, 43, 47

扉 doors 7, 9, 14, 21, 38, 47, 53, 63, 72

●ナ行

布地、織物 fabrics 6, 22, 30, 31, 43, 50, 52, 63, 72, 75

●ハ行

パーラー parlours 7, 13, 21, 48

幅木 skirting board 5, 24, 31, 51, 69

パラディオ様式 Palladian 19, 27

バロック様式 Baroque 15, 19, 76

火格子（グレート） grates 5, 29, 39, 53, 61, 62, 69

ピュージン Pugin, A.W.N. 46

フランス帝政（アンピール）様式／イングリッシュ・エンパイア様式 French/English Empire style 37, 40-42

ベイリー・スコット、M・H Baillie Scott, M.H. 56, 57

ヘップルホワイト、ジョージ Hepplewhite, George 32, 33, 40, 65

ホール／玄関ホール halls 7, 13, 14, 47, 56-58, 61, 68

本棚 bookcases 16, 23, 73

●マ行

マッキントッシュ、チャールズ・レニー Mackintosh, C.R. 62

窓 windows 7, 14, 21, 36, 57, 59, 68

モダニズム様式／現代様式／モダニズム派 Modernism/Modernist 68, 73, 77

モリス、ウィリアム Morris, William 46, 57, 61

●ヤ行

床 floors 8, 31, 50, 51, 57, 64, 71

浴室 bathrooms 47-49, 58, 59, 61

●ラ行

レンジ ranges 39, 60, 70

ロココ様式 Rococo 19, 23, 24, 25, 27, 51, 77